讀品文化

永續圖書　讀品文化

www.foreverbooks.com.tw

國家圖書館出版品預行編目資料

讓孩子越玩越聰明的數學遊戲／丁寧編著.
　--初版.--臺北縣汐止市 ： 讀品文化,民 99.05
　　面；公分. --（資優生系列：04）
　　ISBN：978 - 986 - 6906 - 76 - 3 (平裝)

　1. 數學遊戲

997.6　　　　　　　　　　　　　　99003692

資優生系列 04

讓孩子越玩越聰明的數學遊戲

編　　著／丁寧
執行編輯／許瑋璇
出 版 者／讀品文化事業有限公司
社　　址／221 台北縣汐止市大同路三段 194 號 9 樓之 1
電　　話／02-86473663
傳　　真／02-86473660
總 經 銷／永續圖書有限公司
劃撥帳號／18669219
地　　址／221 台北縣汐止市大同路三段 194 號 9 樓之 1
電　　話／02-86473663
傳　　真／02-86473660
E-mail／yungjiuh@ms45.hinet.net
網　　址／www.foreverbooks.com.tw
法律顧問／永信法律事務所　林永頌律師
初版日期／2010 年 05 月

☞ 前言

　　很多處於學習年齡的孩子對「數學」有種莫名的恐懼，提起「數學」來就頭痛，因為他們的數學成績很糟，似乎天生就沒有學習數學的思維和大腦！其實這是一個誤會，是你自己的錯誤認識。你可能會不相信地問，這是真的嗎？

　　當然是真的！這本《讓孩子越玩越聰明的數學遊戲》就將為你展示數學王國的魅力！這裡的內容不同於數學課堂上的簡單運算和公式應用，而是選用了幾百個數學遊戲，讓你在故事中發現數學問題，透過對答案的探索和鑽研，你將對「數學」的認識有相當大的改觀，會發現原來我們一直生活在數學的世界裡，同時我們要解決這些問題也要掌握大量而豐富的數學技巧。眾所皆知，興趣是學習的原動力，最好的學習方法就是培養自己由衷的興趣，這樣你做什麼都是自發而自覺的。

　　另外更重要的是，在你探索問題的過程中，會感到其中的奧秘、驚歎於其中的奇妙解法，感歎於其中深邃而美妙的結論

讓孩子越玩越聰明的數學遊戲

Qusetion

Food ?

01.

巧算平方數

● 難易度：★　　完成時間：　　分　　解答：143頁

　　露露的數學成績一直不太好，似乎有些不開竅，但老師發現她在計算35的平方或75、95的平方時，幾乎一瞬間就做出來了。原來她掌握了竅門，凡是末位數是5的兩位數的平方運算，就把十位數上的數字與比這數大1的數相乘，後面一律寫上25準沒錯。例如55.2，就用5乘6得30，後面再添上25就是3025，這樣自然快了。不過露露說不出為什麼。老師講了這麼做的依據，並鼓勵露露好好學習，老師怎麼講的呢？

02.

吃羊

● 難易度：★　　完成時間：　　分　　解答：143頁

　　森林裡的三個覓食夥伴躺在草地上炫耀自己吃食的速度，狼說：「如果有一隻野羊，我6小時能吃完。」熊哈哈大笑說：「我3小時就能吃完！」獅子輕蔑地說：「我比你還快！兩個小時就能吃完一隻野羊！」那麼如果牠們3個一起吃，用多少時間吃完一隻野羊？

03. 稱鐵餅 1

● 難易度：★　　完成時間：　　分　　解答：143頁

　　數學課上，王老師給露露9個一模一樣的鐵餅，其中有一塊稍微輕一點，其餘的8塊重量一樣。現在要求露露將稍微輕一點的鐵餅找出來，可以用一種稱重量的儀器，最多只能稱二次。你知道露露用什麼儀器，用什麼方法測量出來的嗎？

04. 稱鐵餅 2

● 難易度：★　　完成時間：　　分　　解答：144頁

　　如果你答對了上一題，下面這題應該更輕鬆一點了。王老師又給小寧13塊鐵餅，其中有一塊鐵餅的重量與其他的不一樣，現在要求小寧找出輕的那塊，限制只能稱三次，小寧又是怎麼樣做的呢？

05. 酒會

● 難易度：★★　　完成時間：　　分　　解答：146頁

　　一次商務酒會上，甲方、乙方終於達成了共識，簽定了上百萬元的合作計劃。

　　於是賓客們互相碰杯祝福，這時，甲方的談判代表張先生一眼掃過全場賓客後，幽默地說：「如果所有的人都相互碰杯一次，總共要碰903次，真是一杯酒喝到天亮啊！」透過張先生的話，你能算出這次酒會來了多少人嗎？

06. 小寧的秘密

● 難易度：★★　　完成時間：　　分　　解答：146頁

　　一天，小寧神氣地跑到鵬鵬面前說：「我能用你出生那年的數字通過一個簡單的運算讓它一定能被9整除！用任何人的出生年份我都能做到！」鵬鵬半信半疑地說：「我是1992年出生的，你算算看！」於是小寧用1992這4個數字相加得到21這個數。

　　再用鵬鵬的出生年1992減去這個和21，得出的數1971果然能被9整除。鵬鵬不明白爲什麼，你知道嗎？

07. 各有多少錢？

● 難易度：★★　　完成時間：　　分　　解答：146頁

　　約翰與珍兩個人一起出門遊玩，約翰帶的錢是珍的2倍，兩個人進園各花去60元門票錢，約翰的錢成了珍的3倍，透過這些資訊，你能知道他們各帶多少錢出門？

08. 分午餐

● 難易度：★　　完成時間：　　分　　解答：147頁

　　星星旅行社接了一個很大的旅遊團，加上導遊小姐共100人，按行程中午在湖邊野餐，導遊小姐拿出準備好的100份午餐，自己留下1份，然後按大人每人2份，小孩2人1份分下去，正好合適。你能知道這個團裡分別有多少大人多少孩子嗎？

09. 鵝、鴨、雞

● 難易度：★★　　完成時間：　　分　　解答：147頁

　　小娟的奶奶在鄉下。奶奶養了1隻鵝、1隻鴨和1隻雞。小娟問奶奶，這三隻家禽各有多少斤時，奶奶笑著說：「它們一共重16斤。鵝最重，鵝重減鴨重正是雞重的平方。鴨中等，它的重量減雞重正是鵝重的平方根。你自己算算鵝、鴨、雞各有多重吧！」

10. 鐵球與水

● 難易度：★★　　完成時間：　　分　　解答：147頁

　　物理課上老師在一個裝滿水的試驗盆裡放上一個裝有鐵球的小船，如果將這個鐵球拿出來放進水裡，水面會發生什麼變化呢？

11. 釣魚

● 難易度：★★　　　完成時間：　　分　　　解答：147頁

　　露露、鵬鵬、小娟3人去釣魚，回來後小寧問他們每人釣了多少魚。小娟說：「我一個人釣的跟他們兩個人釣的一樣多。而且我們3個人的魚數乘積為84。」「到底是多少呢？」小寧還在計算……

12. 種樹

● 難易度：★★★　　　完成時間：　　分　　　解答：148頁

　　3月12日植樹節這一天，某中學初中一班和二班去植樹。一班先到植樹地點，種了3棵後二班的同學到了，對一班的同學說，「你們種錯了，這邊是我們班負責的。」一班說：「會算清的，我們先種樹吧！」經過熱火朝天的勞動，二班先種完了，他們又幫一班種了6棵，勞動結束了。經過計算，負責人說：「一班給二班種了3棵，二班幫一班種了6棵，等於二班多種了3棵。」而二班認為自己多種了6棵。你知道誰說得對嗎？

13. 皮帽的重量

● 難易度：★　　完成時間：　　分　　解答：148頁

工廠生產了有十箱每頂重100克的皮帽，經檢查有一箱皮帽的重量因為一些原因出現了問題，使得每頂皮帽只有90克。請問你能否只稱一次就把較輕的那箱找出來嗎？

14. 師兄弟賣瓷器

● 難易度：★★　　完成時間：　　分　　解答：149頁

一位做瓷器很有名的老師傅有三個徒弟。一天他把3個徒弟叫來說：「這裡有90件瓷器，我給你們分好，大徒弟拿50件，二徒弟拿30件，小師弟拿10件。你們去賣，賣的貴或便宜你們自己拿主意，但要保證你們3人賣的價錢一樣，最後你們3人都要交回50元。」

兩個大徒弟發愁了。東西有多有少，怎麼賣一樣多的錢呢？小徒弟想了想說：「別擔心，這樣這樣賣就行了。」三個徒弟按著小徒弟的方法真的各賣了50元回來，老師傅滿意地笑了。

你知道小師弟的主意是什麼嗎？

15. 國王的寶石

● 難易度：★★　　完成時間：　　分　　解答：149頁

　　一位慈愛的國王送給自己喜愛的三位公主共24顆寶石。這些寶石如果按三位公主3年前的歲數來分，可以正好分完。

　　小公主在三位公主中最伶俐，她提出建議：「我留下一半，另一半給姐姐平分。然後二姐也拿出一半讓我和大姐平分。最後大姐也拿出一半讓我和二姐平分。」兩位姐姐稍加思索便同意，結果三位公主的寶石一樣多，三位公主多大呢？

16. 國王出征

● 難易度：★★　　完成時間：　　分　　解答：150頁

　　國王要帶兵出征，出發前為了鼓舞士氣，國王要對士兵進行檢閱，他命令士兵每10人一排列隊，誰知排到最後缺1人。國人認為這樣不吉利，於是改為每排9人，可最後一排又缺1人，改成8人一排，仍缺1人，7人一排還缺1人，6人一排依舊缺1人……直到兩人一排還是湊不齊完整的隊伍。這位國王非常沮喪，以為這是老天對自己的暗示，此次出征凶多吉少，不然不到3000人的隊伍怎麼會怎樣排都湊不齊呢？於是

只好收兵不再出征。

其實這並不是什麼老天的暗示，也沒有人惡作劇，只怪國王數學差，他的兵數正好排不成整排，你能猜出他的軍隊是多少人嗎？

17. 有多少棵樹

● 難易度：★★★　　完成時間：　　分　　解答：150頁

湯姆和傑瑞在沙漠中穿越探險，走到沙漠中央時，湯姆大叫著說：「嘿！夥計！快看，那是一片林區！」傑瑞知道他的搭檔一定是看見了沙漠中的海市蜃樓，於是便問他，「這片林區一共有多少棵樹呢？」

湯姆說：「若兩兩的數剩1棵，三三的數也剩1，五五的數還是剩1，六六的數、七七的數依然剩1。」傑瑞聽後一下子就算出了這片林區共有多少棵樹。你知道怎樣計算嗎？

18. 三人買魚

難易度：★　　完成時間：　　分　　解答：150頁

小張、小李、小杜3人合買1條魚，小張買頭，小李買尾，小杜買身。他們買的這條魚的魚頭重6兩，魚身重是魚頭與魚尾的和，尾重是半頭半身的和。魚價是頭2元1斤，尾4元1斤，身6元1斤。那麼他們3人每人該付多少錢呢？

19. 加油

難易度：★★　　完成時間：　　分　　解答：151頁

A地與B地之間相距300公里，中間沒有飯店，小明吃飽後可走100公里，小明最多一次可帶4個盒飯，它們又可以使他再走100公里。如果在A、B兩地之間不再建飯館，請問小明能不能從A地走到B地？

20. 失言的國王

● 難易度：★★　　完成時間：　　分　　解答：151頁

　　古希臘國王與著名數學家阿基米德下棋，結果國王輸了，他問阿基米德有什麼要求，阿基米德對國王說：「棋盤上共有64個格，如果第一格放上一粒米，第二格放上第一格米數的2倍，第三格放上第二格米數的2倍……如此放下去，一直放到64格為止。我就要這些米的總數。」國王聽了不加思索地滿口答應。請你幫助國王算一算，他該準備多少粒米，送給阿基米德？

21. 巧算年齡

● 難易度：★★　　完成時間：　　分　　解答：152頁

　　小寧學會了用計算的方法算出別人的年齡和出生月份的方法，到處給同學們算。

　　露露想考考他，問：「你猜我幾歲？幾月生的？」

　　小寧說：「你把你自己的年齡用5乘，再加6，然後乘以20再把出生月份加上去，再減掉365，之後把結果告訴我。」

　　露露按照他說的算了一會說：「最後得1262」。

　　小寧聽了說：「你今年15歲，7月生的，對不對？」

　　露露連連點頭，「佩服！佩服！」又問：「你用的是還原法吧？告訴我們其中的秘密吧！」

　　小寧說：「不是還原法，是這樣算出來的：只要把被猜者所說的數加上245，所得的4位數中千位和百位上的數字是他的年齡，十位和個位的數字是出生月份。」

　　大家聽了紛紛試用這一「秘方」，果然百發百中。

　　小寧說：「方法教給大家了，你們知道計算的原理是什麼嗎？」

22. 軍事演習

● 難易度：★　　完成時間：　　分　　解答：152頁

　　學校組織學生們進行軍事演習，假定部隊駐地12公里外發生火災，上級命令60名「戰士」1小時內趕到現場撲滅火災。已知步行要走兩小時才能到，如果乘汽車則只需24分鐘，可是汽車只能容納一半人，如果汽車跑兩趟將戰士運送到火災現場肯定超過時間，怎麼樣才能讓全體人員按時到達呢？

23.

切柚子

● 難易度：★　　完成時間：　　分　　解答：153頁

　　舅舅來家裡做客，想考考你的智慧，他給你一個柚子和
一把水果刀，問你能不能只切三下，要切出七塊柚子八塊皮
來？你可以做到嗎？

24.

你會算平均速度嗎？

● 難易度：★★　　完成時間：　　分　　解答：153頁

　　一人騎自行車在兩地之間走了一個來回。去時速度是每
小時15公里，回來時行車速度是每小時10公里，問這個人來
回的平均速度是多少？注意，想一想再答。

25. 鑽縫隙的豬

● 難易度：★★★　　　完成時間：　　分　　　解答：154頁

　　露露給小寧出了一道智力題，是關於一隻豬能否鑽過縫隙的題，是什麼縫隙呢？露露說：「假定地球是一個極大的標準圓球，現在有一根長繩子，它比地球的赤道周長還要長10米。如果用繩子將地球沿赤道圍住，並且繩子的首尾最後相接，那麼在地面與繩子之間還會有一道小小的縫隙，你覺得這個縫隙夠不夠一頭豬（高70cm）不用碰到繩子就鑽過去呢？前提是不許跨過去。

26. 過草地

● 難易度：★　　　完成時間：　　分　　　解答：154頁

　　一名紅軍戰士長征時脫隊來到一片大草地前，當地農民告訴他，穿越這草地需要6天的時間，當地農民可以幫他的忙，但他們也只能和紅軍戰士一樣，每人只能帶只夠一人使用4天的乾糧和飲水。你想想這樣的話，紅軍戰士能走過這個大草地嗎？他需要幾個農民幫忙呢？

27.

猜年齡

● 難易度：★　　完成時間：　　分　　解答：155頁

　　小李去張工程師家拜訪，閒談時問及他三個女兒的年齡。主人答道：我的三個女兒的年齡加起來等於13，乘起來等於我家的門牌號碼。小李出門看了看，對主人說：「還缺一個條件呢！」張工程師笑道：我們家大女兒在學國畫。這時小李馬上應道：「現在我知道了！」你知道這三個女兒多大嗎？門牌號又是多少？

28.

分魚

● 難易度：★★　　完成時間：　　分　　解答：156頁

　　小張、小李、小杜三個同事結伴去釣魚，他們把釣到的魚都放在一個簍子裡，釣了一段時間大家都累了，於是三人都躺下睡著了。過了一會兒小張先醒來，看看另兩人還在睡覺，便自作主張，將簍裡的魚平均分成3份，發現還多一條，於是將那條魚扔回河裡，拿著自己那份魚回家了。小李第二個醒來，心想：怎麼小張沒拿魚就走了？不管他，我將魚分一下。於是小李也將魚平均分成3份，發現也多一條，也將它

扔回河裡，拿著自己那份走了。小杜最後一個醒來，奇怪兩個夥伴怎麼都沒有分魚就走了！於是又將剩下的魚分成3份，也發現多一條，便也將它扔掉，拿著自己那份回家了。

那麼你知道一開始最少有多少條魚嗎？

29.

生日會上的遊戲 1

● 難易度：★　　完成時間：　　分　　解答：157頁

今天是小娟的生日，她邀請了鵬鵬、小寧、露露來家裡開生日會慶祝生日，他們玩一種叫取蠟燭的遊戲，規則是桌上放15根蠟燭，由露露、小寧兩人輪流拿走一部分，每次必須拿走1至3根，誰拿到最後一根蠟燭就算誰輸。誰能每次都獲勝？

30. 生日會上的遊戲 2

● 難易度：★ 　 完成時間：　 分 　 解答：157頁

　　這一次輪到小娟和鵬鵬對峙，桌上又放了25根蠟燭，他們兩人輪流每次取走1至4根，同樣規定誰拿到最後一根誰為輸。誰能以什麼方式保證獲勝？

31. 金公雞

● 難易度：★★ 　 完成時間：　 分 　 解答：157頁

　　有位農民養的是公雞，但今年的公雞不好賣，他的公雞都在兩斤左右，一天他在電視上看到博物館展示了一塊兩斤重的金塊，於是他對鄰居說：「如果我的一隻公雞是金子做的，那我就成百萬富翁了。」

　　鄰居聽了一想不對啊，現在的金價不是每斤8萬元嗎？這個農夫一定是算錯了，你覺得他算錯了嗎？

32. 猜年齡

● 難易度：★　　完成時間：　　分　　解答：158頁

　　在全市的青少年滑雪比賽中，青年組的冠軍張濤和少年組的李偉兩人的年齡之和為40歲，張濤在李偉這個歲數的那一年，其年齡是李偉的二倍，那麼張濤、李偉各多少歲？

33. 分錢

● 難易度：★★　　完成時間：　　分　　解答：頁

　　老張和老李在田地幹農活，中午休息時在一起吃飯。老張拿出五個大肉包，老李也拿出三個大肉包。這時來了一位路人，肚子餓得厲害，與他們商量說：我把僅有的8塊錢全給你們，與你們一起吃肉包如何？兩人覺得這主意不錯，於是三人一起在田間的地頭高興地將肉包平分吃光了。

　　路人謝過他們就告別了，兩位農民卻為8塊錢的分配發生了分歧。老李說：「我拿出了三個肉包，你拿出了5個肉包，因此你該得5塊錢，我該得3塊錢。」老張說：「不對！如果將錢平分，每人該得4塊錢，但是我比你多貢獻了兩個肉包，因此你應再讓出兩塊錢。」

　　你能幫他們解決問題嗎？兩個人到底誰對？老張、老李實際應得多少錢？

34.

騎車

● 難易度：★　　完成時間：　　分　　解答：158頁

　　小明剛學會騎車，於是他每天下午5點到6點從家騎到學校，路線是固定的，速度卻是不固定的。有一天小明的爸爸問小明，如果小明改為從學校騎向家，也是5點出發，途中速度仍不定，小明的爸爸按照昨天小明的路線和速度騎車，那麼小明有沒有可能在路上碰到他爸爸呢？

35.

賣雞蛋

● 難易度：★★　　完成時間：　　分　　解答：159頁

　　張奶奶和李奶奶相約一起去趕集賣雞蛋，並且兩人的雞蛋一樣多。但是張奶奶的雞蛋稍大一點，因此張奶奶希望賣1塊錢2個，李奶奶則只賣1塊錢3個。到了集市上，張奶奶突然有事要走，便請求李奶奶幫她一起賣掉。張奶奶走後，李奶奶想，我們倆每賣5個雞蛋可得2元錢，若將雞蛋混到一起，賣2塊錢5個雞蛋，效果是一樣的，於是乾脆混合到一起賣。集市散了，雞蛋也全部賣完了，她卻驚訝地發現，總收入比預想的少了7塊錢！李奶奶一下糊塗了，不知是怎麼少的。你知道原因嗎？兩人一共有多少雞蛋？

36. 平均蛋價

● 難易度：★★　　完成時間：　　分　　解答：160頁

　　價格統計員小李去市場上做雞蛋價格的調查。他收集到以下一些價格訊息：這家市場上共有5個賣雞蛋的攤子，賣價分別為：（1）16個／4元；（2）27個／4元；（3）14個／4元；（4）27個／4元；（5）16個／4元。

　　那麼，小李要想知道這個市場的平均蛋價為多少應該怎樣計算呢？

37. 對稱的里程數

● 難易度：★★★　　完成時間：　　分　　解答：160頁

　　小王從北京開車到外地去送貨，路上他偶爾看了一下車裡的里程錶，驚訝地發現里程數是個左右對稱的數字58985。一個小時以後，他想知道自己又開出去了多遠，便又看了一下公里數，這一次更令他驚訝：錶上顯示的又是一個左右對稱的公里數！

　　那麼，你知道這輛車在這段時間裡的平均速度是多少嗎？

38. 上學路上

● 難易度：★★　　完成時間：　　分　　解答：161頁

小明和小東一起上學，卻只有一輛自行車，兩人都不會騎車帶人，爲了早點到學校，他們怎樣做才能更快的趕到學校呢？

39. 超長的釣魚竿

● 難易度：★　　完成時間：　　分　　解答：161頁

公司組織員工到郊區旅遊，由於車輛的限制，所以公司規定所有員工的物品只許用自己的行李箱放進行李車，行李箱的邊長還不許超過1米（100公分）。現在偏偏有個釣魚愛好者要帶一根1.7米（170公分）長，且不能伸縮的釣魚竿去湖區釣魚，你能幫他想個辦法，在不弄彎、不弄折釣魚竿的情況下，將此竿合乎公司規定地裝進行李車嗎？

40.

吃草問題

● 難易度：★★　　完成時間：　　分　　解答：161頁

在一片大草地上有一頭牛、一頭羊和一頭騾子正在吃草。假定這片草地上的草量保持一個定數不繼續生長，那麼羊和騾子一起吃要90天將草地上的草全部吃光，牛和羊一起要60天將草地上的草全部吃光，牛和騾子一起則只要45天便可將草地的草全部吃光，那麼，如果它們三個一起吃草要多少天可將所有草吃光？

41.

糖果紙與糖

● 難易度：★★　　完成時間：　　分　　解答：162頁

兒童節到了，老師給小明24塊糖，並且告訴小明吃完後每三張糖果紙可以換得一塊糖，請問小明在兒童節可以吃到多少塊糖？

42.

鵬鵬「夢遊」

● 難易度：★　　完成時間：　　分　　解答：162頁

　　鵬鵬坐火車從北京出發去姑姑家，半途中（正好是旅途路程的一半）他進入了夢鄉。長時間後他突然醒來，發現自己現在的位置離終點只有他在睡夢中旅行的距離的一半了。請問，你知道鵬鵬「夢遊」了總距離的幾分之幾？

43.

水手的問題

● 難易度：★★　　完成時間：　　分　　解答：162頁

　　一位年輕的水手問船長：「我們的船逆流而上後又順流而下，來回的水速正好抵消，那我們行駛的時間是不是與在靜水中往返一樣呢？」船長稱讚這個水手提了一個好問題，對那個問題做了回答。你是怎樣認為的呢？

44. 助理分獎品

● 難易度：★　　完成時間：　　分　　解答：162頁

　　後勤主管張老師為運動會準備了127份禮品備用，他對助手說：「你把這127份禮品分成7份，每份的數量都標好，而且要保證我需要127以內的任何數量的禮品，你都能馬上拿給我。」助手想了想，按主管張老師的話分好了禮品，你知道他是怎麼分的嗎？

45. 雞兔同籠

● 難易度：★★　　完成時間：　　分　　解答：163頁

　　這是很多人都見過的一個古老的算題：雞兔同籠不知數，頭數相同先告訴，又知腳共九十隻，請問多少雞與兔？

46. 早到

● 難易度：★★　　完成時間：　　分　　解答：163頁

　　小東放學回家總是坐公共汽車，17點半來到離他家最近的車站，他爸爸也總是17點半準時開車來到車站，然後接他一起開車回家。有一天他因為衛生檢查，他16點半就放學了，但爸爸並不知道，小明只好到站後先走路，邊走邊等爸爸接他。後來小東和爸爸在路上相遇，然後開車回家。這時他們發現，由於這段路的效果，他們比平時早了20分鐘到家。

　　你知道小東在路上走了多久嗎？

47. 比珠穆朗瑪峰還高的報紙

● 難易度：★★　　完成時間：　　分　　解答：163頁

　　被稱為「世界屋脊」的珠穆朗瑪峰高8848米（1米＝100公分），一張報紙厚0.01公分，兩者根本無法相提並論，但一位賣報的伯伯對小娟說：「一張報紙對折30次，比珠穆朗瑪峰還高。」小娟不相信伯伯的話，你能幫伯伯證明嗎？

48.

麻煩的密碼鎖

● 難易度：★★　　完成時間：　　分　　解答：164頁

　　檔案室負責保險櫃的人生病沒來上班，而主管急需調出一份文件，助手小王想，雖然不知道密碼，一個一個地試總會有對的機會吧！誰讓事情這麼湊巧呢。

　　這個保險櫃的密碼鎖上有5個鐵圈，每個圈上有24個英文字母，只要把5個圈上的字母對得與密碼相符就成了。小王去徵求主管的意見，把自己的想法說了一遍，主管笑著說：「算了吧！要把這些字母都對一遍，至少要用兩年零三個月！」

　　小王吃驚地問：「真的嗎？」

49.

方丈的念珠

● 難易度：★　　完成時間：　　分　　解答：164頁

　　方丈胸前掛了一串念珠有100多顆。每當唸經時，方丈拿在手裡，3顆一數，正好數盡；5顆一數，剩3顆；7顆一數，也剩3顆。你能算出方丈的念珠一共有多少顆嗎？

50. 花圃

● 難易度：★★　　完成時間：　　分　　解答：**164頁**

　　小明家裡花圃的爬山虎長得很快，每天增長一倍，只要65天便可覆蓋整個花圃表面。你知道在第64天過去以後，花圃將被覆蓋多少？

51. 賣相機

● 難易度：★　　完成時間：　　分　　解答：**165頁**

　　有一種照相機賣310塊美金，為了方便顧客的不同需求，商場決定可以把機身和相機套分開賣。但經理要求，機身要比相機套貴300塊美金。這時正好有一位顧客想單買一個相機套，小李收他10塊美金，而經理告訴她，她搞錯了價格。

　　小李對經理說：「我把機身賣300塊美金，相機套賣10塊美金，這不是正好對嗎？」

52. 巧算整除數

● 難易度：★★ 完成時間： 分 解答：165頁

　　露露參加數學奧林匹克競賽的輔導班，遇到了這樣一道題。老師隨意寫出了一個很大的數字：526315789473684210，她讓同學們在短時間內告訴她能否被11整除。

53. 蘋果籃子

● 難易度：★ 完成時間： 分 解答：166頁

　　你可以將9個蘋果放進四個籃子裡面，籃子裡的蘋果個數是奇數嗎？提示你，籃子的大小是可以不一樣的。

54. 有趣的車牌

● 難易度：★　　完成時間：　　分　　解答：166頁

星期天的早晨小寧一大早就起床了，小寧的爸爸招呼小寧幫忙把他汽車上的車牌重新裝一遍，因為已經鬆動了。小寧御下來重新裝好後，爸爸被逗笑了，說：「兒子，你把車牌裝反了！可是你看，它比原來的數字大了78633！」透過爸爸的話，你知道車牌原來是哪五位數嗎？

ABCDE＋78633=PQRST

55. 割草

● 難易度：★★　　完成時間：　　分　　解答：167頁

操場上有兩片草地，大片的是小片的2倍。一班的值日小組安排上半天所有的人都在大片上割草，到下午時一半的人留在大片草地上繼續工作，另一半人去小片草地割，晚上收工時，大片草地正好割完；小片草地剩下一塊，正好用一個人第二天做1天能夠做完，你知道這個值日小組有多少人嗎？

56. 要騎多快呢？

● 難易度：★★　　完成時間：　　分　　解答：167頁

　　郵差小謝早上開始騎車送發信件，他計算了一下，每小時騎10公里，午後1小時能回到家；如果快一些，每小時騎15公里，午前1小時就能到家，而他打算正午時到家，他應該以什麼速度騎車呢？

57. 標籤

● 難易度：★★★　　完成時間：　　分　　解答：168頁

　　有三個盒子，一個裝的全是鉛筆，一個裝的全是橡皮，第三個則混裝著鉛筆和橡皮。三個盒子的標籤都正好貼錯了。現在你可以每次從某個盒子裡拿出一樣東西看看。你至少要拿多少次才能給箱子重新貼對標籤？

58. 算年齡

● 難易度：★★　　完成時間：　　分　　解答：168頁

　　李大爺今年70歲，他有三個孫子，大李20歲，二李15歲，小李5歲，李大爺問他們：「你們算算還有幾年你們三個人的年齡和我的相等？」

59. 聰明的「數學家」1

● 難易度：★★　　完成時間：　　分　　解答：168頁

　　小軍的數學成績非常棒，平時特別喜歡鑽研數學問題，所以同學們都叫他「數學家」。

　　一天他給同桌小娟出了一個數學題，是這樣的：「有一個有趣的3位數，這個數減去7能被7整除，減去8能被8整除，減去9能被9整除，你知道這個3位數是多少嗎？」

60. 聰明的「數學家」2

● 難易度：★★　　完成時間：　　分　　解答：168頁

　　一天，小軍又給小娟出了一個數學題：有這樣一個自然數，它除以2餘1，除以3餘2，除以4餘3，除以5餘4，除以6餘5，而當這個數除以7時可以整除，那麼這個數最小是多少呢？

61. 聰明的「數學家」3

● 難易度：★★　　完成時間：　　分　　解答：169頁

　　這次「數學家」給小寧出了一道數學題，他告訴小寧：「你試一試，隨意的一個3位數，再重複一次排列變成6位數，這個6位數肯定能被7，11，13除盡，而且最神奇的是，連最後結果也一定會回到原來那個3位數。例：746746÷7÷11÷13＝746，你能解釋其中的原因嗎？

62.

一百顆巧克力

● 難易度：★　　完成時間：　　　分　　解答：169頁

明明特別愛吃巧克力，他和媽媽逛超市，央求媽媽給他買巧克力。媽媽想了想說：「你看，這裡的巧克力包裝有16粒的、17粒的、24粒、39粒和40粒的。如果你能用幾盒正好組合成100粒巧克力，我就買給你。」

明明邊擺弄邊想，一會兒就高興地對媽媽說：「我知道該怎麼組合了！」你知道他是怎樣組合的嗎？

63.

過河

● 難易度：★★　　完成時間：　　　分　　解答：169頁

小明和小東住在河的兩邊，有一天下雨河裡漲水，兩人想一起玩但過不了河，於是他們找了兩塊木板，小明的長2.8米，小東的長2.4米，河的寬度卻有3米。他們可以過河嗎？

64. 會計巧查帳

● 難易度：★★★　　完成時間：　　分　　解答：169頁

會計小錢發現結算的現金比帳面少153元。他知道實際收發上不會出錯，只能是記帳時有一個數據點錯了小數點所致，他怎麼才能在幾百筆帳中快速找到這個錯誤的記錄呢？

65. 數學考試

● 難易度：★★　　完成時間：　　分　　解答：170頁

數學老師向大家宣佈這次考試要採用特殊的計分制度，試卷上共有20道題，做對一題加5分，做錯一題不僅不給分，還要倒扣3分。鵬鵬交了卷。事後老師說：「你要是少錯一道題就及格了。」

鵬鵬對了幾題，又錯了幾題呢？

66. 黑煙方向

● 難易度：★　　完成時間：　　　分　　　解答：170頁

　　小東的爸爸在沒有頂棚的車上吸煙，汽車以每小時80公里的速度向前行駛，迎面的風也以每小時20公里的速度吹過來。你知道小東爸爸的煙會以什麼速度飛到哪裡？

67. 月曆

● 難易度：★　　完成時間：　　　分　　　解答：170頁

　　爸爸給小東出了一道智力題，他問：「小東，一年中的12個月有31天，也有30天的，還有28天，請問哪個月有28天？」

68. 小李開店

● 難易度：★　　完成時間：　　分　　解答：170頁

　　小李開了一家光碟製作店，有一批DVD電影光盤很暢銷，於是他提價10％出售。不久之後，這批貨開始滯銷，小李又打出了降價10％的廣告。露露說商店實際上是瞎折騰，這不又回到原價位了嗎！小娟說商店不會幹賠錢的事。小寧說小李自作聰明，實際上這樣是賠了錢！你說呢？

69. 「韓信點兵」

● 難易度：★★　　完成時間：　　分　　解答：171頁

　　爲了開展體育運動，增強學生體質，學校購進了許多足球。這些球如果分成3份正好剩1個，如果分成5份就剩2個，如果分成7份就剩4個。體育老師讓「數學家」小軍算算一共有多少足球？

70. 兩個畫家

● 難易度：★★　　完成時間：　　分　　解答：171頁

　　李先生和王先生都是畫家，李先生擅長調色但畫得慢，王先生畫得快但調色慢。某單位請李先生和王先生畫10幅畫，每人各畫5套。李先生每20分鐘就能調好色而畫要用1小時，王先生調色用40分鐘，畫用半小時。交工了，僱主應該按什麼比例分發工錢呢？

71. 吃餡餅

● 難易度：★★　　完成時間：　　分　　解答：171頁

　　小寧的姥姥做了一鍋餡餅一共45個，一家5口人正好都吃完這些餡餅。已知大家吃的都不一樣多，並且一個比一個少吃兩個，那麼小寧家5個人各吃幾個呢？

72. 趕鴨子

● 難易度：★★　　完成時間：　　分　　解答：172頁

　　村裡13個小孩趕著兩群鴨子在河邊飲水。過了一會兒，有兩個孩子去割草了，他倆的鴨子平均分給了另外11個孩子，不多也不少。現在知道其中一群有44隻鴨子，你能算出另一群至少有多少鴨子嗎？

73. 廢電池回收

● 難易度：★　　完成時間：　　分　　解答：172頁

　　三個廢電池可以換一個新電池，小東有7個廢電池，請問他可以換幾個新電池呢？

74. 算年齡

● 難易度：★★　　完成時間：　　分　　解答：172頁

　　李叔叔帶著3個兒子去公園玩。朋友問李叔叔孩子們的年齡，李叔叔說：「老大的年齡是兩個弟弟年齡之和。孩子們與我年齡的乘積是孩子個數的立方的1000倍再加上孩子個數的平方的10倍。」朋友稍思考了一下，便知道了孩子們的年齡，也知道了李叔叔的年齡。

75. 1000米長跑訓練

● 難易度：★★★　　完成時間：　　分　　解答：173頁

　　小寧報名了運動會的男子1000米長跑比賽，他請體育老師幫他訓練，成績有了顯著提高，時間比原來縮短了五分之一，你能算出他的速度提高了幾分之幾嗎？

76. 這句話對嗎？

● 難易度：★★　　完成時間：　　分　　解答：173頁

　　有人可以把100個西瓜裝在15個筐裡，每個筐的西瓜數目都不相同。你覺得可能嗎？

77. 雞飼料

● 難易度：★★★　　完成時間：　　分　　解答：173頁

　　主任對助理說：「這是我們這半年中送到飼養場的飼料數量：432袋、810袋、1917袋、2025袋、3456袋、4212袋，每月平均分給9個飼養小組，你算算看有沒有多餘的。」助理既沒用算盤，也沒用計算機，只把這6個月運來的飼料數字看了一遍就說：「沒有多餘的。」你知道他是怎樣又快又準地得出這樣的結論嗎？

78. 挑數字

● 難易度：★★　　完成時間：　　分　　解答：174頁

　　下列給出18個數字，你能用最快的速度找出一個既是7的倍數，又是11與13的倍數的數嗎？這18個數分別是：14、22、35、55、56、65、84、88、104、132、154、156、182、286、2002、2310、2730、2288。

79. 幾個學生幾朵花

● 難易度：★★　　完成時間：　　分　　解答：174頁

　　老師給同學們分發紅花，一人1朵多1朵，一人2朵少2朵。到底有幾個同學？老師有幾朵紅花呢？

80.

這群螞蟻有多少隻

● 難易度：★★　　完成時間：　　分　　解答：175頁

　　一群螞蟻在舉家遷移，朝著它們走來一隻孤單的螞蟻。它打招呼說：「你們好，你們的隊伍真壯觀，有100隻螞蟻吧！」排頭的螞蟻回答：「不對，我們不是100隻。如果我們大家加上與我們同樣多的螞蟻，和我們的一半相同的螞蟻，再加上四分之一的螞蟻群和你，才是100隻呢。」請你算一算這群螞蟻到底有多少隻？

81.

免費購物車

● 難易度：★★★　　完成時間：　　分　　解答：175頁

　　一家大型超市為市民提供免費購物班車。一共有兩組車隊，分別發往城市的兩個方向，甲車組每10分鐘發車一輛，乙車組每7分鐘發車一輛。若它們都從早8點起同時發車，那麼到購物高峰10點止，甲車組與乙車組幾時再同時發車呢？

82.

課外活動

● 難易度：★　　完成時間：　　分　　解答：176頁

學校的課外活動豐富多彩，各種活動小組都有不同的時間安排，但都是在晚上活動：a組隔天活動一次，b組隔2天活動一次，c組隔3天，d組隔4天，e組隔5天。正好1月1日晚上他們所有小組一起活動了，在接下來的3個月中，5個組還會有機會一起活動嗎？有幾次？

83.

原來有多少個桔子

● 難易度：★★　　完成時間：　　分　　解答：176頁

有兩大筐桔子，小寧、小娟、露露3人要把桔子分吃。小寧先把兩筐桔子的總數平均分為3份，拿走了其中的1份；小娟把小寧剩下的兩份桔子又分成3份，拿去了其中的1份；露露又把小娟剩下的兩份桔子分成3份，每份正好4個桔子。請問原來兩大筐裡共有多少個桔子？

84. 圓圈

● 難易度：★★　　完成時間：　　分　　解答：**176**頁

　　有大小兩個圓圈。小圈圈周長32公分，大圓圈48公分，大圓圈固定不動，小圓圈圍繞大圓圈轉動。問小圓圈繞大圓圈轉兩圈後，它繞自己的中心轉了幾次？

85. 鵬鵬的手錶

● 難易度：★　　完成時間：　　分　　解答：**177**頁

　　鵬鵬買了一隻機械手錶，每小時比家裡的鬧鐘快30秒，可是家裡的鬧鐘每小時比標準時間慢30秒。那麼鵬鵬的手錶準不準？

　　如果在早上8點鐘的時候，手錶和鬧鐘都對準了標準時間，中午12點的時候，手錶指的時間是幾點幾分？

86. 二手市場

● 難易度：★★　　完成時間：　　分　　解答：177頁

　　張三買了兩個不同的紀念銀幣，後來發現買錯了，於是只好轉手賣給別人，每個銀幣都要600元。其實一個多賣了20％，另一個少賣了20％，結果還是賠了50元，怎麼回事呢？

87. 歐拉的問題

● 難易度：★★★　　完成時間：　　分　　解答：178頁

　　數學家歐拉提出了這樣的一個問題：一頭豬賣312銀幣，一隻山羊賣113銀幣，一隻綿羊賣$\frac{1}{2}$銀幣。有人用100個銀幣買了100頭牲畜。問豬、山羊、綿羊各幾頭？

88.
數鳥

● 難易度：★★　　完成時間：　　分　　解答：179頁

　　動物學家正在觀測遠處飛來的一群鳥，這些鳥的隊列很奇怪：有1隻在前面，4隻在後面；1隻在後面4隻在前面；1隻在左邊4隻在右邊；1隻在右邊4隻在左邊；1隻在2隻的中間，每3隻排成1行，共排了兩行。你能數出有幾隻鳥嗎？排成了什麼隊形？

89.
姐弟倆的年齡

● 難易度：★　　完成時間：　　分　　解答：179頁

　　姐姐與弟弟的年齡加起來是55歲，若干年前，姐姐的年齡是今年弟弟的年齡，同時也是當年弟弟年齡的兩倍，算一算姐弟倆今年各多少歲？

90. 富翁的遺產

● 難易度：★★　　完成時間：　　分　　解答：180頁

　　一位富翁生前的遺囑中這樣寫道：「我的妻子如果生個男孩，就把我財產的 $\frac{2}{3}$ 給兒子，剩下的 $\frac{1}{3}$ 給妻子；如果是女孩，就把我財產的 $\frac{1}{3}$ 給女兒，$\frac{2}{3}$ 給妻子。」兩個月後，他的妻子生下來一男一女龍鳳胎，這份遺產該怎樣分呢？

91. 哪個更快

● 難易度：★★　　完成時間：　　分　　解答：180頁

　　週末李明下班後，站在車站等了很久，汽車也沒有來，因為他與同學有約會，心裡非常著急，就步行向目的地走去。如果他乘車6分鐘就可以到達，他步行要30分鐘到達。當他走到全路程的三分之二時，公共汽車來了，他又乘上汽車走完了全程到達目的地。他這樣與一開始就乘汽車比較起來，能快多少分鐘？

92.

馬

● 難易度：★★★　　　完成時間：　　　分　　　解答：180頁

　　賽馬場的跑馬道每圈400米長，現在有A、B、C共3匹馬。A一分鐘跑3圈，B一分鐘跑4圈，C一分鐘跑5圈，如果這3匹馬並排在起跑線上，同時往同一個方向繞著跑馬道跑，請你想一想，經過幾分鐘，這3匹馬才能重新並排在起跑線上？

93.

計時正確

● 難易度：★★　　　完成時間：　　　分　　　解答：181頁

　　運動會百米賽跑上。小王第一個跑到了終點，小李是第二個，但是計時員的記錄都顯示12.2秒，於是大家都很奇怪。後來調查後得到了答案，因為計時員甲說他是聽到發令槍「砰」地一響，就立即按動秒錶。計時員乙是在看到發令槍檔板處冒起白煙時，按動的秒錶。你現在知道是怎麼回事嗎？

94.

木料

● 難易度：★★　　完成時間：　　分　　解答：181頁

　　有人給王木匠5根長短粗細一樣的木料，讓他幫忙平均分成6份，每份分得的木料，最短不得短於原長的三分之一。你知道王木匠是怎樣分的嗎？

95.

老鼠家族

● 難易度：★　　完成時間：　　分　　解答：182頁

　　正月裡，鼠爸爸和鼠媽媽生了12隻小老鼠，這樣小老鼠加上它們的爸爸媽媽共有14隻。

　　這些小老鼠到2月裡，也當爸爸媽媽了。它們每一對又各生了12隻老鼠，小老鼠一共是6對，和它們的爸爸媽媽合起來一共生了84隻，這樣這一家就有98隻老鼠了。這樣一代一代子子孫孫，一個月一個月地生下去，每一對都生12隻小老鼠。那麼12個月將會有多少隻老鼠呢？

96.
牛吃草問題

● 難易度：★★　　完成時間：　　分　　解答：183頁

　　牛頓編有一道著名的牛在牧場上吃草的題：有一片牧場如果放牧27頭牛，6個星期可以把草吃光；如果放牧23頭牛，9個星期可以把草吃光；如果放牧21頭牛，幾個星期可以把草吃光呢？

97.
運油

● 難易度：★　　完成時間：　　分　　解答：184頁

　　抗日戰爭期間，有一批軍用汽油要送到對岸去，共100桶油，但由於敵人的狡詐，100桶必須分3次運過去，而且運過去的每一船裝桶數要相等，要怎麼運過去呢？

98. 半圓的周長

● 難易度：★　　完成時間：　　分　　解答：184頁

一個圓的半徑是4公分，那麼半圓的周長是多少公分呢？

99. 抓小偷

● 難易度：★★★　　完成時間：　　分　　解答：185頁

一個小偷在偷了別人的錢包後被發現，於是物主一直緊追不捨，就在將要抓住時小偷跳進了一個圓形人工湖泊。物主不會游泳，但他不死心，盯住小偷在池邊跟著小偷的方向繼續追，物主的速度是小偷游水速度的2.5倍，你想想：小偷爬上岸來會不會被物主抓住。

100. 容積

● 難易度：★★　　完成時間：　　分　　解答：185頁

爸爸出的數學智力題：一隻矩形透明瓶子，裡面裝上些水，再有一把直尺，怎樣知道瓶子的容積呢？

101. 比面積

● 難易度：★★　　完成時間：　　分　　解答：185頁

小寧用3根一樣長的繩子分別圍成正三角形、正方形和圓形，讓露露判斷三個圖形中哪個面積最大？哪個面積最小？

102. 長勝不敗

● 難易度：★★★　　完成時間：　　分　　解答：185頁

小軍和小寧在桌上（長方形、正方形或圓形均可以）擺五子棋。規則是每次一人擺一個，注意棋子既不能重疊，又不能只一部分在桌面上，擺好後也不許移動。這樣一直擺下去，直到誰最先擺不下棋子，誰就算輸。每次遊戲開始，總是小軍先擺，最後小寧出現擺不下棋子而告輸。這是什麼原因呢？

103. 掛燈籠 1

● 難易度：★　　完成時間：　　分　　解答：186頁

中秋節到了，公園裡要掛10個燈籠，想掛成5行，每行4個，你能幫忙掛一下嗎？

104. 掛燈籠 2

● 難易度：★★　　完成時間：　　分　　解答：186頁

中秋節公園要掛24個燈籠，想把它掛成28行，每行要有3個燈籠。你能幫忙掛嗎？

105. 掛燈籠 3

● 難易度：★★　　完成時間：　　分　　解答：187頁

中秋節，碧水公園還要把25個大紅燈籠掛出來，想要擺成5行，每行有7個燈籠，而且要掛成有5條對稱軸的圖案。你能幫忙擺一下嗎？

106. 單數出列

● 難易度：★　　完成時間：　　分　　解答：187頁

　　100個人在軍訓時進行列隊報數，並且要求報單數的出列。所有的人輪一遍後，留下的人再報數，報單數的人再出列，這樣重複多次。請問：最後留下的那個人在第一次報數時是幾號？

107. 誰的任期長

● 難易度：★★★　　完成時間：　　分　　解答：187頁

　　在還沒有統一曆法的原始社會，有兩個部落，他們有各自不同的曆法。第一個部落認為一年有12個月，一個月有30天。第二個部落則認為一年有13個月，一個月4個星期，一星期7天。兩個部落的首領同時上任，第一個部落的首領在職時間是7年1個月零18天，第二個部落的首領在職時間是6年12個月1星期零3天，當然他們是按自己的曆法計算的，那麼誰在任的時間長呢？

108. 父子與狗

● 難易度：★★　　完成時間：　　分　　解答：187頁

爸爸要帶鵬鵬出去玩，鵬鵬先走一步，他每分鐘走40米，走了兩分鐘後爸爸去追他，爸爸每分鐘走60米，而爸爸帶的狗跑得很快，每分鐘跑150米，小狗追上了鵬鵬又跑來找爸爸，碰上了爸爸又轉去追鵬鵬，這樣小狗跑來跑去直到父子倆走到一起，小狗才停了下來。那麼小狗跑了多少路？

109. 擺麻將

● 難易度：★★　　完成時間：　　分　　解答：188頁

爺爺在打麻將，問起明明，如果知道麻將的長是3公分，沒有其它工具，怎麼樣才能知道麻將的寬呢？於是明明便擺動爺爺的麻將，想知道方法，你知道怎麼求寬嗎？

110. 三人分牛奶

● 難易度：★　　完成時間：　　分　　解答：188頁

　　三個人分21桶牛奶。看起來很簡單，但其實這些桶中有7桶是滿的，有7桶是半桶，還有7桶是空的。要怎樣分配才能保證每人分到一樣多的牛奶，同時還分到一樣多的桶呢？有一個前提是，牛奶不准倒掉。

111. 兩人分牛奶

● 難易度：★★　　完成時間：　　分　　解答：189頁

　　兩個人分8斤牛奶，這些牛奶裝在一個8斤的桶裡。他們手頭有兩隻空桶，但是一隻能盛5斤牛奶，另一隻能盛3斤牛奶，如果要想每人平分4斤，應該怎樣分呢？

112. 奇妙的37

● 難易度：★★　　完成時間：　　　分　　　解答：**189頁**

　　37是個奇妙的數，用3乘得111；用6乘得222；用9乘得333。那麼通過上面已知的信息，你能立即回答用18乘以37得多少嗎？用27乘以37又得多少呢？

113. 有趣的三位數

● 難易度：★　　完成時間：　　　分　　　解答：**190頁**

　　任意一個3位數（個位、十位、百位相同的數字除外），把它的個位和百位上的數字互換位置，然後將兩個數中較大的數減去較小的數，得到的結果，只要得知首位數字或末位數字，就能猜出得數是什麼。

　　例如：把742的個位和百位數字互換位置是247，用742－247＝495。如果你得知這個數的末位是5，就能立刻猜出是495。你能說出原因嗎？

114. 幾班車

● 難易度：★★　　完成時間：　　分　　解答：190頁

　　每小時都有一班車從甲地駛往乙地，同時也有一班車從乙地駛往甲地。全程都是7個小時。有一名乘客從早上八點乘坐從甲地開出的班車，他在途中能遇到幾班從乙地開往甲地的班車？

115. 一串奇怪的數

● 難易度：★★★　　完成時間：　　分　　解答：191頁

　　隨便想一個9以內的自然數，然後將你想的數用9乘，得出的結果再乘上12345679，這樣，你將得到一串奇怪的數字，它一定是你想的那個數組成的一串數。例如：你想的是5；5×9＝45，再用45×12345679＝555555555。你知道為什麼嗎？

116. 積與差

● 難易度：★★　　完成時間：　　分　　解答：191頁

　　小軍說有很多對數字，它們的乘積與它們的差是相同的。而小娟卻怎麼也找不到這樣的數字，你能找出這樣的兩個數嗎？

117. 快速運算

● 難易度：★　　完成時間：　　分　　解答：192頁

　　小寧同時給小娟和小軍出了一道快速心算題，題目是這樣的：1加2乘以3等於幾？小娟和小軍都不假思索地說出了一個數，然而他們的答案卻不同，小娟說是9，而小軍卻說是7，誰的對呢？

118. 鬧鐘

● 難易度：★　　完成時間：　　分　　解答：192頁

家裡的鬧鐘壞了，只能定在每天8點響鈴，小東明天上學6點就要起床，他又不會修鬧鐘，你能不能想個辦法讓鬧鐘在明天早上6點響呢？

119. 整除

● 難易度：★★　　完成時間：　　分　　解答：192頁

一個口袋裡裝有編號為1到8的8個球。現在將8個球隨機地先後全部取出，從右到左排成一個8位數，比如63487521，它正好能被9整除。你知道這樣隨機排成的8位數，它能被9整除的機率是多少嗎？

120. 分桔子

● 難易度：★★★　　完成時間：　　分　　解答：193頁

爺爺讓小寧幫忙把桔子分裝在籃子裡。爺爺給了他100個桔子，要求分裝在6個籃子裡，每只籃子裡所裝的桔子數都要含有數字6，你知道小寧是如何分裝的嗎？

121. 時間差

● 難易度：★★　　完成時間：　　分　　解答：193頁

小明要趕車，在家裡掛鐘7點55分的時候出發，走到汽車站看到車站的時鐘顯示8點10分。突然他想起忘記帶東西了，於是他又和來時的速度一樣回家，到家時，家裡的鐘指的是8點15分。家裡的時鐘和車站的時鐘走的不一樣，誰快些？差多少？

122. 兩位數中間加個「0」

● 難易度：★★★　　完成時間：　　分　　解答：194頁

　　在一些兩位數中，能滿足這樣的規律，即在它的中間加個「0」，得到一個3位數，這個3位數比原來的兩位數多出4個百，5個十，即多450，你知道有幾個這樣的兩位數嗎？

123. 豐收的水果

● 難易度：★　　完成時間：　　分　　解答：194頁

　　小寧的爺爺種了一大片果樹，到了秋天收穫的季節，小寧問爺爺今年一共收穫了多少水果，爺爺想了想說：「一共1abcde斤，如果在數上乘以3，水果數正好變成abcde1斤。」小寧想了很久都不知道到底是多少，你能幫他算出爺爺一共收穫了多少水果嗎？（abcde各代表一個數碼）

123. 比大小

● 難易度：★★　　完成時間：　　分　　解答：195頁

你能比較出$\dfrac{444441}{444445}$和$\dfrac{333334}{333337}$這兩個分數的大小嗎？

125. 擺石子

● 難易度：★★　　完成時間：　　分　　解答：195頁

小寧畫了個有9個格子的正方形，想考考「數學家」小軍，於是，拿出36顆石子讓小軍放在格中，要求使每邊3個小方格內石子之和都是15。小寧又拿出4顆石子，讓小軍把40顆石子重新分配在四周的小方格裡，要求每邊總數仍是15顆。小軍很快擺好了。

小寧又拿出4顆石子，讓小軍擺。隨後，小軍把石子加到48顆，要求每邊石子之和仍是15顆。

小軍都擺得很好，小寧非常佩服。

小軍是怎樣安排的呢？

126. 黑白牌

● 難易度：★　　完成時間：　　分　　解答：196頁

　　鵬鵬有三張特殊的牌，其兩面的顏色分別是白／白、白／黑和黑／黑。現在他將三張牌都放進一個口袋裡，請小娟隨便抽出一張，她發現一面是白色的。那麼，你知道另一面也是白色的機率有多大嗎？

127. 切油條

● 難易度：★　　完成時間：　　分　　解答：196頁

　　早上吃油條的有9個人，但只有3根油條，於是小明問爸爸：「你能切3刀，使分開放的3根油條變成相等的9段嗎？不能折不許順著平放」，爸爸二話沒說就切好了，你知道怎麼切嗎？

128. 城東與城西

● 難易度：★　　完成時間：　　分　　解答：197頁

有一個人住在城中心，這座城裡有兩家他喜歡的餐館，一個在城東，一個在城西。從離他家不遠的公共汽車站，每隔10分鐘便有一班車開往城西，同樣也有一班車每隔10分鐘開往城東。這個人為了避免每次選擇去城東還是城西，乾脆決定每次去車站時只看哪路車先到便坐哪路車。奇怪的是，他後來注意到，他去城東的次數卻遠比去城西多。

你知道這是為什麼嗎？

129. 黑白球

● 難易度：★★　　完成時間：　　分　　解答：197頁

小寧和露露玩一種遊戲：有50個白球和50個黑球，兩個一模一樣的箱子，小寧讓露露隨意將所有的球分別放進兩個箱子裡去，然後小寧在不讓露露看到的情況下，將箱子變換一下位置，使露露不能區別兩個箱子，然後讓她任意從某個箱子裡摸出一個球。在這種情況下，露露有沒有把握一次摸到白球的機會大於70％？

130. 糊塗的侍者

● 難易度：★　　完成時間：　　分　　解答：198頁

　　皇家劇院今晚上演一台著名歌劇，一些紳士們紛紛趕去看演出。9位男士在看戲前將各自的帽子一起交給了侍者，由侍者統一放在衣帽間。而這位糊塗的侍者在將九頂帽子保管時忘記了區分，所以在還給他們時也不知道怎麼分別，於是準備每人隨意給一頂。請問，正好8個人拿到自己那頂帽子的機率有多少？

131. 智者分馬

● 難易度：★★　　完成時間：　　分　　解答：198頁

　　古時候，某員外想將自己的11匹馬分給他的3個兒子，並且按照這樣的比例分，大兒子得一半，二兒子得四分之一，小兒子得六分之一。但怎麼分都不行。無奈之下，請來了遠近聞名的智者，按照要求，他很快就分光了。大兒子得6匹，二兒子得3匹，小兒子得2匹，正好是11匹。你知道他是怎麼分的嗎？

132. 最聰明的人

● 難易度：★★ 完成時間：　　分　　解答：198頁

　　國王想要挑選全國最聰明的年輕人做自己的女婿，他用淘汰法選擇最聰明的年輕人。幾個回合下來，只剩下兩個小伙子難分上下。國王把兩個人叫到面前來說：「在城中河的下游，有一朵金色的蓮花，誰把花拿給我，誰就能娶我美麗的公主。這裡有船也有馬，你們自己選擇，乘船去可以直接到達，騎馬去要步行 $\frac{1}{3}$ 的路，馬的速度是船的3倍，步行是船速的 $\frac{2}{5}$。」兩個小伙子，一個躍躍欲試，一個反覆計算，當然，最後是計算過的小伙子得到了金蓮花，那你知道他是騎馬呢還是乘船？

133.

分牛

● 難易度：★★★　　完成時間：　　分　　解答：199頁

　　從前，有一個奶牛場主，他有許多奶牛，也有許多兒子。當兒子們長大成人後，他也老了，打算把牛分給兒子們讓他們獨立生活。可兒子們互相爭寵，誰都希望自己多分。於是奶牛場主想了個主意：第一個來的，得自己的一頭加剩餘的 $\frac{1}{10}$；第二個來的，得兩頭加剩餘的 $\frac{1}{10}$；第三個來的得3頭加剩餘的 $\frac{1}{10}$……兒子們算計了半天，紛紛領走了自己的奶牛。他們都很得意，以為自己佔了便宜。可是不久他們就發現，每人得到的奶牛原來一樣多。

　　你知道奶牛場主有幾個兒子？多少頭牛嗎？

134. 遺書分牛

● 難易度：★★　　完成時間：　　分　　解答：199頁

　　古時候，有個農夫獨自住在山腳下的茅草屋裡，他什麼都沒有，一貧如洗，除了一隻牛。但他聰明善良，樂於助人。他常常把從山上摘下的野果分給村裡的孩子們，時常幫村裡的孤獨老人挑水、擔柴。一天他去山上砍柴，聽見有人喊「救命」，他尋著聲音找過去，原來是個婦人摔斷了腿，怎麼也走不動了。他看婦人可憐，就把她揹回自己的草屋裡，為她請來了大夫，包紮好。他仔細打量婦人，見她穿著打扮，怎麼看都像富家千金，但一個千金小姐怎麼會獨自跑進深山裡面呢？他不好意思直接詢問婦人，只能悄悄打量。見他吞吞吐吐的，婦人告訴他，她本是鎮上員外的獨生女，父親逼她嫁給她不喜歡的人，於是她就偷偷跑了出來。在農夫的細心照顧下，婦人的腿很快就好了。她見農夫心地善良，就嫁給了他。他們用存下的錢又買了一隻牛。幾年過去了，他們有了三個兒子，並且當初的兩隻牛也生下了小牛，小牛又長成了大牛。農夫成了小小的農場主，他們的生活過的十分幸福快樂。但這時，農夫突然得了重病，他深深地愛著他的妻子，他擔心去世後三個兒子不好好照顧妻子，於是他寫下了遺書。他在遺書中寫道：「妻子分全部牛半數加半頭，長子分剩下

牛牛半數加半頭，次子分再剩下牛半數加半頭，幼子分最後剩下牛半數加半頭。寫完之後，他就離開了人世。而他農場的牛一頭牛沒殺，一頭牛沒剩，正好他的親人分完。那麼農夫留下幾頭牛呢？

135. 排隊

● 難易度：★　　完成時間：　　分　　解答：**199頁**

　　給災區人民義演，文藝委員暗中指定了15名戰士出演節目，但聰明的文藝委員怕公開指出會有人反對，於是他想了一個好辦法，請了包括自己在內的30個戰士圍成圓圈，從她數起每數到10時，那個同學就要去義演。她要求順時針數。在她的巧妙安排下，被指定的15個戰士都能去義演。你知道她是怎麼安排的嗎？（註：輪到要去義演節目的下一輪就不數進去了。）

136. 貓抓老鼠

● 難易度：★★　　完成時間：　　分　　解答：200頁

　　貓天生是老鼠的敵人，好多人家都愛養貓，因爲貓可以爲他們捉老鼠。

　　但有一隻貓卻不會捉老鼠。它生下來就被小主人抱回家。小主人十分喜歡它。它有自己的床，自己的飯碗，每天早晨喝牛奶，中午吃魚，過著無憂無慮的生活，它甚至不知道老鼠是什麼，只是在電視上見過老鼠。有一天，一隻老鼠跑進小主人家，見有一隻貓在，它嚇跑了。貓咪很是納悶：「我長得很嚇人嗎？」它使勁喊住老鼠，老鼠戰戰兢兢地站在離它很遠的地方，不敢靠近一步。貓咪問它：「你爲什麼要跑？我長的嚇人嗎？」老鼠哆嗦著回答說：「不，不是，因爲你是貓，你要吃老鼠的。」貓咪說：「貓要吃老鼠嗎？我沒有吃過啊。」老鼠自以爲很聰明，見這隻貓傻呼呼的，便慢慢挪到離貓有10步遠的地方，教育起貓咪來。它告訴貓咪：「貓天生就要捉老鼠，這是貓的使命和工作，因爲人類討厭老鼠。」貓咪漸漸明白了，開始準備撲上去捉住這隻老鼠。老鼠見情況不對，掉頭逃跑。貓的步子大，它跑5步的路程，老鼠要跑9步。但是老鼠的動作快，貓跑2步的時間，老鼠能跑3步。那麼，按照現在的速度，貓能追上老鼠嗎？如果能追上，它要跑多少路程才能追上老鼠？

137. 鴨梨怎麼分

● 難易度：★★　　完成時間：　　分　　解答：**200頁**

　　蕾蕾上小學三年級了，她很聰明伶俐，是班裡的學習委員，同學們都很喜歡她。她很樸素，因為她的家庭不富裕，但她非常愛她的爸爸媽媽。她從不和同學們攀比，有好吃的很願意和同學們分享。蕾蕾有5個好朋友，他們是輝輝、小凡、曉敏、琳琳和麗麗。今天是蕾蕾的生日，5個好朋友都來蕾蕾家做客。蕾蕾想用鴨梨來招待他們，可是家裡只有5個鴨梨，怎麼辦呢？誰少分一份都不好，應該每個人都有份。蕾蕾也想吃鴨梨，那就只好把鴨梨切開了，可是又不好切成碎塊，蕾蕾希望每個鴨梨最多切成3塊。於是，這就又面臨一個難題：給6個人平均分5個鴨梨，任何一個鴨梨都不能切成3塊以上。聰明的蕾蕾想了一會兒就把問題給解決了。你知道她是怎麼分的嗎？

138. 從1加到100

● 難易度：★★★　　完成時間：　　分　　解答：200頁

　　高斯是德國數學家、天文學家和物理學家，被譽為歷史上偉大的數學家之一，他可以和阿基米德、牛頓相提並論。高斯1777年4月30日生於不倫瑞克的一個工匠家庭，1855年2月23日在格丁根去世。小時候，他家庭貧困，但他非常聰明好學。有一個貴族看他聰明，就資助他到學校接受教育。高斯很喜歡數學，有一次在課堂上，老師想找藉口休息，於是出了一道題：「1加2、加3、加4……一直加到100，和是多少？」老師以為所有的孩子肯定會從1加到2一直加下去，那需要很長時間，老師就有足夠的理由多休息一下。可是，過了一會兒，正當同學們低著頭緊張地計算的時候，高斯卻站起來脫口而出：「結果是5050。」老師驚訝極了，他不相信有誰能這麼快得出答案。但高斯很認真地給老師重新算了一遍，讓老師心服口服。

　　你知道他是用什麼方法快速算出來的嗎？

139. 救人

● 難易度：★★　　完成時間：　　分　　解答：201頁

　　街上發生了車禍，營救人員跑的速度比損壞失控的汽車的速度快1倍，汽車在距路邊懸崖80米的位置上，營救人員在汽車後100米的位置上，現在他們同時啓動，營救人員能夠在汽車開進懸崖之前追上汽車嗎？

140. 遭遇假幣

● 難易度：★　　完成時間：　　分　　解答：201頁

　　一位老闆很誠實，做生意也很講信用。他在市場開了一間商店，商品種類齊全，生意非常興隆。

　　一天，顧客拿了一張百元鈔票到商店買了25元的商品，老闆由於正好手頭沒有零錢，便拿這張百元鈔票到朋友那裡換了100元零錢，並找了顧客75元零錢。

　　顧客拿著25元的商品和75元零錢滿意地走了。過了一會兒，朋友找到商店老闆，說他剛才拿來換零錢的百元鈔票是假鈔。商店老闆仔細一看，果然是假鈔，他覺得很對不起朋友，認真地向朋友道了歉，並且又拿了一張真的百元鈔票給

了朋友。儘管老闆損失了財物，但他誠實信用，朋友十分敬佩他。後來，這件事被更多的人知道了，都誇讚老闆，覺得在他的商店裡買東西放心。於是他的生意愈加好了。

你知道，在整個過程中，這個誠實的商店老闆一共損失了多少財物嗎？

註：商品以出售價格計算。

141. 冰與水

● 難易度：★★　　完成時間：　　分　　解答：201頁

小松鼠跟花果山上的猴子是好朋友。每年春天，小松鼠都要翻山過嶺的去找猴子朋友玩。每次它都會給猴子朋友們帶去好多好吃的果子，還有好多謎語和問題，大家在一起猜謎語回答問題，很是快樂。

這年春天又到了。小松鼠帶著去年過冬前攢下的果子，去花果山看望好朋友們。小松鼠邊唱歌邊趕路，累了就上樹歇歇。就這樣走了四天四夜，終於到了花果山。

猴子們看見小松鼠來了，都很高興。大家圍著小松鼠快樂地蹦蹦跳跳，一起吃小松鼠帶來的好吃的果子。吃完果子，

猴子們帶著小松鼠去參觀花果山。小松鼠看見花果山上的花都開了，草地綠油油的，高興地直在草地上打滾。猴子們又帶著小松鼠去看瀑布，瀑布好壯觀啊，從山上嘩嘩地落下來，跟大簾子一樣。水簾子落下來，落到瀑布下面的渠裡，濺到小松鼠的身上，小松鼠興奮極了。晚上，小松鼠跟猴子們圍著篝火坐在一起。猴子們給小松鼠唱歌，而小松鼠則拿出自己帶來的思考題讓大家猜。小松鼠的思考題是：冰融化成水後，它的體積減少 $\frac{1}{12}$，那麼當水再結成冰後，它的體積會增加多少呢？這個問題把大家都難住了，大家使勁的思考。這時，一隻聰明的小猴子回答出來了，大家直誇小猴子聰明。小猴子是怎麼回答的呢？

142. 留下一半水

● 難易度：★　　完成時間：　　分　　解答：**202頁**

有一圓柱形的容器，裝滿了水，現在小寧只想留一半水，又沒有東西量，怎麼辦呢？

143. 買雞賣雞賺了多少錢

● 難易度：★　　完成時間：　　　分　　　解答：202頁

　　有個人很有錢但很小氣，他的鞋子破了都捨不得換一雙，仍然穿著。同時，他又是一個很嘴饞的人，他最愛吃雞。每天他都在村裡閒逛，看見哪家辦喜事或者喪事了，就給那家寫上一幅字，然後做為禮物拿著到那家去吃酒席。儘管那幅字分文不值，但主人看在鄉親的面上總不能趕他出門。於是，他時不時的就能吃上一頓酒席。酒席中一般會有燒雞，他總能一飽口福。但村裡的喜事喪事不能天天有啊，於是這個人就吃不上酒席也吃不到雞了。

　　這天，他覺得好久沒有吃雞了，在村裡轉了好幾圈也沒看見誰家請吃酒席。他饞得不行，很想吃雞。於是，他只好自己掏錢買去了。這個小氣的人在市場上轉了好幾圈，比較了每個商販的價錢，最後挑了一隻又瘦又乾的雞，因為它很便宜。他花8元錢買下了。

　　他興高采烈地拎著雞往回走，但在路上他越想越覺得不合算，覺得花錢很心疼。於是，他等在路邊，把這隻雞又以9元賣了。但是賣掉之後他又嘴饞，想想還是應該買回來。於是他追上買他雞的人，想要買回來。人家當然不會輕易賣掉。這個人好說歹說，儘管心疼錢，但還是想解饞，最後只能花

10元錢又把雞買了回來。到家後，他忽然看見老婆爲他買回了一隻雞，正準備給他做著吃。於是他又回到路邊，用11元錢把雞賣掉了。這個小氣的人吃到了雞，又賺到了錢，很是高興。大家知道這個人賺了多少錢嗎？

144. 老鐘

● 難易度：★★　　完成時間：　　分　　解答：202頁

　　有一個修鐘的老人，他的手藝是祖傳的，聽說他的先輩曾經是皇上的修錶匠。他修鐘很快而且被他修過的鐘都走的很準。所有人都想去他那兒修鐘。後來隨著時間的流逝，他修過的鐘已經很多很多，但科技進步了，用鐘的人越來越少了。修鐘老人的老屋裡很少再看見有人去找他修鐘了。但老人沒有覺得失落，他守著一屋子各式的老鐘每天過的很充實，也很快樂。每天早上聽著鐘鳴聲起床，起床後，老人認真地把每個鐘錶都擦拭一遍，給他們調好齒輪。發現長銹的就給它們上油。他像照顧孩子一樣照顧著這些鐘錶，看著它們，老人的眼神裡充滿了慈愛。一天，他的老屋門口突然有爭吵聲，老人出去一看，原來是一位老人和他的兒子。兒子不知道怎麼孝順父親，覺得老人麻煩。修鐘老人上前阻止了他們。

他把父子兩個請進店裡，讓父親坐下等候，把兒子帶進了裡屋。老人語重心長地對他說：「他把你養育大了，到了你該回報的時候，做人要孝順才好啊。」兒子說：「我不知道該如何孝順，想想一年365天，難道每天都要圍著父親轉嗎？那我的將來該怎麼辦啊？」老人笑了，指著屋裡那麼多鐘說：「這些鐘每年要走三千二百萬次，也許聽到這個數字你會覺得很驚訝，會覺得這要多長時間走完啊！可是這些鐘什麼都不想，每年認真地完成著任務，一年積累下來，就是三千二百萬次啊。同樣，孝順也是這樣。你覺得很繁瑣，但這是你該做的，只要每天做一點，積累起來就很多了。」兒子點了點頭說：「我明白了，謝謝你。」修鐘老人送走了父子兩個，並送給兒子一台老鐘，讓他時刻記住鐘的精神。同時，送給父子一個關於這隻老鐘的問題：「老鐘每小時慢4分鐘，3點以前和一隻走得很準的手錶對過時，現在這只錶正好指在12時。請問：老鐘還需走多少分鐘才能指在12時？為什麼？」你能答出來嗎？

145. 古董商的交易

● 難易度：★ 完成時間： 分 解答：203頁

　　有一位古董商不會算帳，於是他總是在買賣古董的時候帶著他的老婆。他的老婆聰明而且漂亮，因此好多人都願意跟他家做生意。雖然不會算帳，但是古董商會看商品的真假，到他手裡的任何貨品他都能看出真假來。他和老婆一起做生意，把生意做得非常好。但古董商不懂得珍惜他的老婆，不珍惜自己的家庭。時間長了，他的老婆生氣了，不想再跟他一起做生意了，於是一氣之下回了娘家。古董商覺得這沒有什麼，他覺得自己也能做生意。有一天，他以不同的價錢收購了兩個古盤，後來有人見他老婆沒有陪在身邊，便故意去找他買那兩個古盤，於是在顧客的欺騙下，古董商以每個60元的價格出售了這兩個古盤。等他的老婆回家，他很得意地跟老婆說：「沒有你我也能做生意。」老婆幫他算了一下帳，結果發現兩個古盤，其中的一個賺了20%，另一個賠了20%。

　　那麼請問：和他當初收購這兩個古盤相比，這位古董商是賺是賠，還是持平了？

146. 這個班有多少人

難易度：★　　完成時間：　　分　　解答：203頁

　　YK外語學院是全國聞名的學院，因為它的師資力量很雄厚，培養出了許多優秀的外語人才。而且它是知名的小語種基地，它地理上接近東南亞，由於地理位置上的優勢，也成為全國四所小語種基地之一。在這裡，真是人才濟濟，許多人都能很熟練地說一口流利的外語，有的學生會幾門外語也不是什麼奇怪的事情。

　　這天，一位報社的記者來學校，想寫一篇關於YK外語學院外語教學評估的報道，因此他到某班來做簡單的調查。

　　經過統計，這個班裡懂老撾語、泰國語、柬埔寨語的有1人；懂老撾語、泰國語兩種外語的有4人，懂老撾語、柬埔寨語兩種外語的有5人，懂泰國語、柬埔寨語兩種外語的有3人；懂老撾語的有23人，懂柬埔寨語的有17人，懂泰國語的有11人。問這個班有多少人？

147. 果汁的分法

● 難易度：★★　　完成時間：　　分　　解答：203頁

　　小明今年8歲了，聰明伶俐，特別愛聽故事，尤其是爺爺講的故事。這天爺爺給他講的是孔融讓梨的故事。孔融小時候特別聰明用功，很小就通曉事理，懂禮貌。他四歲的時候，父親買了一些梨子，特地揀了個大個的給孔融，孔融搖了搖頭，另揀了一個小的，說：「我年紀小，應該吃小梨，大梨留給哥哥吃吧。」父親聽了很高興，又問：「弟弟也比你小啊？」孔融回答：「弟弟比我小，我更應該讓給他。」故事講完了，爺爺對小明說：「你要學習小孔融，懂禮貌，會謙讓。」小明點了點頭。爺爺說：「咱們今天做個遊戲怎樣？咱們不分梨子，分果汁怎樣？爺爺考考你好不好？」小明高興地說：「好啊」於是爺爺拿來7個滿杯的果汁、7個半杯的果汁和7個空杯，對小明說：「你把這些果汁平均分給3個人，該怎麼辦？」小明想了又想，怎麼也想不明白。爺爺哈哈大笑，說：「好孩子，看爺爺怎麼分的，以後好好學習要超過爺爺啊。」於是爺爺把果汁倒了幾下就分好了。小明佩服地直拍手，說：「我長大要像爺爺一樣聰明。」

　　那麼爺爺是怎麼分的呢？

148. 阿凡提為什麼不害怕

● 難易度：★　　完成時間：　　分　　解答：204頁

　　阿凡提智慧過人，而且心地善良，常常用自己的聰明才智幫助被地主坑害的窮苦百姓。比如，有一個財主非常吝嗇，尤其是對窮人們，他甚至不肯借給窮人錢去修房子。阿凡提見到後，裝作剃頭匠，捉弄了這個吝嗇鬼，又用計謀讓他拿出錢來幫窮人蓋房子。還有一次，財迷的巴依老爺要每一個在他家門口樹蔭下乘涼的人付給他錢。於是阿凡提用一袋金幣買下了巴依老爺家門前的樹蔭。但巴依老爺不知道阿凡提利用買來的這塊樹蔭好好地整治了他。最後，巴依老爺不得不滿足阿凡提的要求，免去了他放給窮人們的所有高利貸。所以，所有的窮人們都很愛戴阿凡提，但有錢又小氣的財主們卻恨透了他，總想找機會收拾他。

　　有一次，愚蠢的財主把阿凡提抓了起來，他把阿凡提牢牢地綁在水池的柱子上，然後又在水面上放了很多大冰塊。這時，水面正好淹到阿凡提的脖子，財主得意地說：「等到冰塊融化了後你就再也不會威脅到我了。」阿凡提卻絲毫不害怕，因為他知道即使冰塊化了也不會淹到他。

　　你知道，冰塊融化了之後水面會上升多高嗎？

149. 算人數

● 難易度：★★　　完成時間：　　分　　解答：204頁

　　小蕊今年5歲了，讀的是向日葵幼兒園。平時她最喜歡上的課就是音樂課了，漂亮的音樂老師總是很喜歡笑，然後邊彈琴邊教大家唱兒歌，這禮拜小蕊剛剛學會唱「我家門前有小河」這首兒歌。她的好朋友小蘭喜歡上的是體育課，因為她一下子可以拍很多下皮球，跑得也很快。曉巖雖然是男孩子，可是卻很喜歡美術課，他畫的「我的一家」還在全市小朋友繪畫大獎中得過二等獎。

　　老師告訴大家在考試的時候都要努力得優秀，不要只把自己喜歡的課學好。大家都很聽話。最後的成績是，體育優秀的34人，美術優秀的26人，音樂優秀的18人；體育、美術都優秀的9人，音樂美術都優秀的4人，體育、音樂都優秀的3人；三門全優秀的6人。那麼算一算，他們這個班一共有多少人？

150. 值多少

● 難易度：★★　　完成時間：　　分　　解答：204頁

　　小天上小學三年級了，開始學習比較複雜的數學計算了。他很喜歡數學，喜歡在數學的世界裡遨遊。除了平時上課外，他把時間都用在鑽研奧林匹克和趣味數學上了，他的數學成績總是全班第一名。

　　學校的課外活動日快到了，大家都很興奮，因為老師早就說好帶大家去動物園參觀。其實，小天早就和爸爸媽媽去過動物園了。但這次是和同學們一起，所以他十分期待那一天快點到來。

　　活動日終於到了，那天天氣格外晴朗。小天和同學們都穿上了漂亮的衣服，高高興興地坐上了校車。大家一起在車上唱著快樂的歌曲，不一會兒，就到了動物園。同學們下車認真地排好隊，有秩序地走進了動物園。老師帶著大家參觀了斑馬、野豬、東北虎、企鵝、羚羊等動物，同學們熱烈地討論著，唧唧喳喳地像一群快樂的小鳥。

　　今天是週末，動物園還舉辦了答問題抽獎活動。小天第一個舉手報名。他自己抽中了一個問題，打開一看。原來是關於剛才參觀的那些動物的。題目是：如果7隻企鵝＝2頭野豬，1隻企鵝＋1隻羚羊＝1匹斑馬，1頭野豬＋1隻羚羊＝1隻

狗，2頭野豬＋5隻企鵝＝2頭東北虎，4匹斑馬＋3頭東北虎＝2隻羚羊＋8頭野豬＋3隻企鵝，已知企鵝的值爲2，那麼東北虎、斑馬、羚羊和野豬的值分別爲多少？

151. 劇院的座位安排

● 難易度：★★★　　　完成時間：　　　分　　　解答：205頁

　　紅紅的爸爸是建築工程師，他設計了很多建築，是建築界的佼佼者，紅紅一直把爸爸當成偶像，立志要做爸爸那樣的工程師。爸爸常常帶紅紅去各地旅遊，參觀各地有代表性的建築。比如老北京的四合院，蘇州的園林。紅紅從中汲取了很多建築設計的知識。小小年紀就開始用設計的眼光來對待所見到的每一處建築了。爸爸最近主持設計的大劇院今天竣工了，紅紅很高興，因爲這個劇院的設計也有她的一份功勞。劇院落成典禮那天，爸爸帶著紅紅一起去剪綵，並帶她參觀了劇院。爸爸知道紅紅喜歡數學，就給她出了一道計算題：這個劇院的120個座位全坐滿了觀眾，而全部入場費剛好爲120元。劇院的入場費是：男人每人5元，女人每人2元，小孩子每人爲1角。你可以據此算出男、女、小孩各有多少人嗎？

152.

一刀切

● 難易度：★★　　完成時間：　　分　　解答：205頁

　　小新從小就喜歡吃蛋糕，因為蛋糕又香又軟，吃了以後就有很幸福的感覺，不論是方形的還是圓形的，也不論是栗子口味的、香芋口味的還是巧克力口味的。但是媽媽告訴他不可以吃太多，因為太甜會長蛀牙，還要多吃蔬菜和水果，這樣身體才長得快。

　　這一天，小新家附近開了一家甜點屋，叫蜜之塘，裡面賣各種各樣好吃的小點心，透過櫥窗就可以看到許多漂亮的蛋糕。走過它的門前，就有香噴噴的味道。媽媽答應小新如果他很聽話，可以得3朵小紅花，就可以到蜜之塘選喜歡的蛋糕，小新開心極了。週末，他拿著3朵小紅花回家，全家都很高興，一起到了甜點屋。最後大家選了3塊蛋糕，決定全家4口人一起吃。蛋糕都是一樣厚，但是形狀有大有小，大蛋糕等於中、小蛋糕之和。怎樣平均分成4份呢？小新說，不難啊，拿起刀就要切，每塊切成4份不就得了。爸爸說：「我要考考小新和哥哥小童了，只准切一刀，你們誰會分嗎？」這可難了，小新和小童皺著眉頭不知道該怎麼辦。誰能幫幫他們？

153. 分花生

● 難易度：★★　　完成時間：　　分　　解答：205頁

　　古時候，有位很有錢的老人，他有三個孫子，他常常教育孫子要學習孔融，懂禮貌，懂得謙讓。三個孫子於是很聽話，一個人有了東西都會和兄弟們分享。有一年秋天，莊稼豐收了。老人從新收的花生中數出了770顆拿給孫子們吃。孫子們很是高興。爺爺讓他們自己根據年齡的大小按比例進行分配。以往，分糖果的時候，當二哥拿4顆糖果的時候，大哥拿3顆；當二哥得到6顆的時候，小弟弟可以拿7顆。那麼，如果還這樣分花生的話，你知道每個孩子可以分到多少顆花生嗎？

154. 比酒量

● 難易度：★　　完成時間：　　分　　解答：206頁

　　八仙中的呂洞賓十分愛酒，但他不喜歡獨自喝酒。於是常常下凡間擺好酒局等待酒友。要是哪天你路過蓬萊仙閣，看亭中有位老人閉目等待，面前的石桌上還擺著酒葫蘆和酒菜，他肯定就是呂洞賓了。他那是在等待有人陪他共飲一杯。

　　這天，呂洞賓又想喝酒了。但其他七位仙人都無心陪他。

於是他帶著酒葫蘆又來到了蓬萊仙閣。那天的天氣很好，呂洞賓很是愜意。坐在石桌邊，擺好酒葫蘆，用手輕輕地在石桌上抹了一下，瞬間酒菜已經齊全。一切都準備好了，就等有人過來陪他了。

幾個朋友結伴遊仙閣，到了仙閣頓覺得神清氣爽，有人提議飲酒歡慶。舉目四望，只見亭中有位老人，閉目養神，桌上酒菜俱全。幾位朋友便走到老者跟前，問他能否借酒同飲。老者高興地點了點頭。但每人酒量不同，呂洞賓有意試試各位酒量如何。

第一壺酒，各人平分。這酒真厲害，一瓶喝下來，當場就倒了幾個。於是再來一壺，在餘下的人中平分，結果又有人倒下。現在能堅持的人雖已很少，但呂洞賓喝的興起。於是又來一壺，還是平分。這下可壞事了，那群青年全都喝倒了。只有呂洞賓得意地大笑：「我是千杯不醉啊。整整喝了一壺依然沒有倒下。哈哈哈！」隨後拎起酒壺，乘風而回。那幾個青年也許永遠都不會知道，他們曾經陪著神仙喝醉了。那麼，你知道算上呂洞賓一共有多少人喝酒嗎？

155. 快馬與慢馬

● 難易度：★　　完成時間：　　分　　解答：206頁

　　很久很久以前，在遙遠而又神秘的東方國度，有一個叫做幸福島的國家。在那裡，人們都辛勤的勞動，那裡的莊稼長得很茂盛，還有成群的牛在吃草，羊媽媽帶著羊寶寶在悠閒的散著步。幸福島的人們還喜歡養馬，因為馬兒通人性，好像能看得懂人的心思。就這樣，大家相親相愛的生活著。有一天，族長說想看看究竟是哪種馬跑得最快。於是，人們爭先恐後地發言，有人說白馬最聰明當然最快，又有人說黑馬最威風，所以肯定是最厲害的，最後有人說紅馬最耀眼當然是馬中的速度之王了。最後大家誰也不能說服誰，就把馬帶到空地上比賽。後來發現白馬1分鐘能跑2圈，黑馬1分鐘能跑3圈，紅馬最快，1分鐘跑4圈。

　　現在問題又來了，這3匹馬站在起跑線上，準備比賽。如果它們立即起跑，多長時間以後能又在起跑線處並排？族長問了大家這個問題，說誰答對了誰就是幸福島的智慧星。那麼比比看，誰更聰明呢？

156.
分米

● 難易度：★　　完成時間：　　　分　　　解答：206頁

　　建國從小就很聰明，但他的家裡很窮，根本供不起他讀書。於是他讀到初中畢業就輟學了。他家住在山溝裡，世世代代都沒有走出去過。建國立志要走出大山，爲家人爭光。於是他帶著一條露著棉絮的破被和媽媽做的玉米乾糧上路了。他翻過那座阻擋著他家幾輩子視野的大山，沿著鐵軌走了幾天幾夜，終於到了一個繁華的地方。但他沒有錢沒有本事，怎麼也找不到工。

　　這天，他正在街上尋找著工作的機會。忽然他看見一家招工的，他走上前一看，原來是一家米店招工。米店老闆在門前放著10斤大米，一個能裝10斤米的口袋，一個能裝7斤米的桶和一個能裝3斤米的臉盆。說誰能用這些工具把10斤米平分，就錄用誰。圍著店老闆的都是沒有學歷準備打工的，他們一臉的茫然。建國仔細考慮了一下，運用所學的知識，走過去幾下就把米分好了。店老闆十分欣賞，覺得他是個有心的人。於是，建國找到了工作。

　　建國是怎麼把米分開的呢？

157. 烏龜能跑贏兔子嗎

● 難易度：★★　　完成時間：　　分　　解答：206頁

　　眾所周知，當年動物王國舉行運動會，兔子和烏龜賽跑時，因為驕傲自大，以為慢吞吞的烏龜永遠沒辦法跑過自己，於是在跑了一段距離後就安然自得地躺在樹蔭下休息，誰知道在它休息的時候，烏龜一刻也沒有停歇，鍥而不捨地努力爬著。最後，烏龜超過了兔子，贏得了冠軍。這件事教育我們要謙虛，不要驕傲。

　　後來，兔子一直覺得面子上過不去，覺得輸給烏龜很丟人。於是它又去找烏龜，重新比賽，並且這次兔子要讓烏龜先跑10米，然後它再去追，以此證明它的實力。烏龜仔細考慮了一下，覺得這樣的話它穩贏。因為它想兔子的速度是它的10倍，如果兔子每秒跑10米，我在它前面10米遠的地方，當兔子跑了10米時，而我就向前跑了1米；它追我1米，我又向前跑了0.1米；它再追0.1米，我又向前跑了0.01米……以此類推，它永遠要落後一點點，所以它別想追上我了。烏龜說得對嗎？

158.

數貓

● 難易度：★　　完成時間：　　　分　　解答：**207頁**

　　相信大家都喜歡湯姆和傑利鼠這對歡喜冤家。笨笨的湯姆總是被傑利鼠捉弄。今天早上，傑利鼠起床以後就餓了，悄悄地探出頭來想看看有什麼好吃的東西。忽然發現了一個大問題，家裡好像不止一隻貓，似乎是湯姆的朋友到家裡來聚會了。這下傑利鼠為難了，他的肚子餓得咕咕叫，好想吃廚房裡香噴噴的奶酪呀！可是家裡究竟有幾隻貓啊？真是猜不透，這可如何是好呢？這時有個淘氣的小螞蟻爬過來，神氣地問傑利鼠，我知道屋子裡有幾隻貓，但是我偏要考考你。

　　房間每個角有1隻貓，每隻貓對面有3隻貓，每隻貓後面跟著1隻貓，你說房裡一共有幾隻貓？

　　你知道答案嗎？傑利鼠需要你的幫助，才可能逃過湯姆和他朋友的眼睛吃到好吃的奶酪哦！

159. 鏡子的遊戲

● 難易度：★★　　完成時間：　　分　　解答：207頁

　　在數字王國裡有兄弟四人，老大和老二長得相似，老三和老四長得相似。他們常常一起出門，鄰居們常常誤把老大當成老二，把老三當成老四。四個兄弟中老二和老四最調皮了。他們常常化妝成老大和老三去戲弄鄰居們。鄰居們都很生氣，都認為老大和老三是壞孩子。老大和老三覺得很冤枉。

　　有一天，老二和老三正準備再次惡作劇的時候，一個鄰居很生氣拿出了先進的武器－計算機。在計算機的巨大威力下，老二和老四再也無法調皮，並且露出了真面目。原來，一直被鄰居們認為淘氣的壞孩子不是老大老三，而是老二和老四。老二老四覺得很慚愧，答應以後做個好孩子。

　　說到這裡，大家一定很想知道這兩對兄弟是誰？那麼請大家猜猜吧。（提示：這兩組數字在鏡子裡面看數字的順序相反，它們兩者之間的差均等於63。）

160. 三位不會游泳的人

● 難易度：★　　完成時間：　　分　　解答：207頁

　　三個朋友很要好，工作之餘他們有著共同的理想和興趣。他們都喜歡冒險和有挑戰性的運動，比如攀岩、探險。他們三個中，小李最聰明，探險途中，數他出的主意最多。

　　一天他們走進了一座山裡，山裡有條寬闊的河，三個人必須過到河對岸才能攀登另外的那座山。但他們發現河上沒有橋，他們苦苦思索了半天也沒想出過河的方案。沒有道路可以繞行，河水太深又不能涉水過去。正當三個朋友一籌莫展的時候，終於看見兩個孩子划著小船向他們駛來。他們向孩子們求助，兩個善良的孩子們也想幫助他們。可是船太小了，一次只能搭一個人，再加上一個孩子船就會沉下去，而3個人又都不會游泳。後來還是小李拿出了解決辦法，他說大家都能過河，就是要多往返幾次。那麼，他們需要往返幾次呢？

161. 勝算幾何

● 難易度：★　　完成時間：　　分　　解答：208頁

　　三個兄弟都喜歡射擊，他們平時特別喜歡去射擊場比賽射擊。時間長了，他們中百發百中的那個人被大家稱之為「槍神」，而其中3槍能命中2槍的人被稱之為「槍怪」。三個人中，就吉米槍法最差，一般只能保證3槍命中1槍。

　　他們三個同時喜歡上他們鄰居家的女孩，女孩長的很漂亮，而且賢惠能幹。但是現在女孩很為難，因為三個兄弟都很優秀，她不知道該怎麼辦。三個兄弟中的老大說：「我們不能再這樣痛苦下去了，讓我們來一場決鬥吧。勝了的人可以娶那個美麗的女孩。」另外兩個兄弟一致表示同意。於是三個人來到了射擊場。

　　決鬥開始了，三個兄弟站著的位置正好構成了一個三角形。前面提到三個兄弟中其中被稱為「槍神」的人百發百中；被稱為「槍怪」的人3槍能命中2槍；吉米槍法最差，只能保證3槍命中1槍。現在3人要輪流射擊，吉米先開槍，「槍神」最後開槍。那麼，如果你是吉米，怎樣做才能勝算最大呢？

162. 沒有時間學習

● 難易度：★　　完成時間：　　分　　解答：**208頁**

　　小白特別淘氣，不愛學習，每天就喜歡玩遊戲，踢足球。到了周休二日更是玩的不亦樂乎。暑假和寒假是他最盼望的節日，因為那樣可以多玩更長的時間。光玩不學習，於是他每次考試都是班裡的倒數幾名。但其實他的腦袋很聰明，常常把媽媽哄的暈頭轉向，不知道他說的是真話還是假話。媽媽每天都催促小白要抓緊時間學習，小白卻辯解說他一年之中幾乎沒有時間學習。媽媽疑惑地問他怎麼沒有時間學習？小白就給媽媽列出這樣一個表：

　　　睡覺（按一天8小時計算）=122天

　　　周休二日=104天

　　　暑假=60天

　　　用餐（一天3小時）=45天

　　　娛樂（一天2小時）=30天

　　　總計=361天

　　小白說：「這一年中，剩下的4天還沒有把他生病的假期算進去，所以他沒有時間學習。」而媽媽看他這樣計算覺得也有道理。事實上，小白是騙了媽媽，做了手腳。你發現小白在哪裡做了手腳嗎？

163. 撕書的問題

● 難易度：★　　完成時間：　　分　　解答：209頁

　　小明今年5歲了，家裡只有他一個孩子。爺爺奶奶都很寵愛他，他喜歡的東西都會買給他，還教他學習美術和音樂。全家都希望他成長爲一個全能的孩子。也正因爲如此，大家對小明有些溺愛了。小明開心的時候也很乖，會彈琴給大家聽，可是他發脾氣的時候，大家都拿他沒辦法。

　　今天阿姨給他買了本新的圖畫書，裡面的彩色頁很漂亮，小明的壞毛病又來了，他把書中喜歡的圖畫彩色頁全部剪了下來。這本180頁的書，從60頁到95頁都被他剪下來了，這本書還剩多少頁？

164. 巧妙分馬

● 難易度：★★ 完成時間： 分 解答：209頁

　　有一個商人，他的生意做的很成功。他有三個兒子，隨著三個兒子慢慢長大，他發現三個兒子都不適合繼承他的生意。他擔心他死後兒子們因為爭奪家產而丟了兄弟情誼。於是他把三個兒子叫到自己跟前，問三個兒子都想要什麼？三個兒子因為養尊處優太久了，根本不知道自己想要什麼。他們茫然地搖了搖頭。商人十分失望，覺得自己沒有教育好孩子們，自己的萬貫家財無人能夠繼承。即使趁他在世的時候給兒子們分好財物，他們也不會懂得如何經營，反而會害了他們。商人想了幾天。準備給孩子們每人幾匹馬，讓他們自己去學習成才。於是他再次把兒子叫到跟前，說了他的希望，兒子們都很贊同。老大學歷高，於是商人把24匹馬中的 $\frac{1}{2}$ 給了他，老二經驗豐富，於是商人把24匹馬的 $\frac{1}{3}$ 給了他，幼子歲數太小，只得到了24匹馬的 $\frac{1}{8}$。但是，其中有1匹馬死掉了。這23匹馬用2，3，8都無法除開，總不能把一匹馬分成兩半吧？三個兒子想了半天，終於想出了解決方案。你知道是怎麼解決的嗎？

165. 愚昧的貴婦人

● 難易度：★　　完成時間：　　分　　解答：209頁

　　從前，有一個貴婦人，她很有錢，但很吝嗇愚昧。她唯一的愛好就是炫耀她的財產。她有錢給自己買貂皮大衣，卻沒錢給向她討飯的乞丐。所有的鄰居都很討厭她。每當她向鄰居們炫耀自己的財物的時候，鄰居們都會挖苦她，但她毫不在乎。她住的街道上有一個首飾匠，手藝很好，貴婦人常常去找她修理首飾。

　　貴婦人的脖子上掛著一條特別大的鑽石項鏈。這條項鏈的掛墜上鑲有25顆呈十字架排列的鑽石，是件無價之寶。而擁有這件無價之寶的貴婦人平日裡最喜歡數十字架上的鑽石，她常跟鄰居炫耀她的項鏈上的鑽石無論是從上往下數到中央，還是從左往上數或者從右向上數，答案都是13。無意間，她的這種數法被那個首飾匠知道了。當貴婦人拿著她的無價之寶找首飾匠修理的時候，首飾匠便偷偷地從項鏈上面取下了幾顆鑽石，並且把項鏈弄成貴婦人永遠都發現不了的樣子。貴婦人拿著首飾當面清點完回家後，首飾匠正看著手裡從掛墜上取下的鑽石偷偷樂。愚昧的貴婦人如果不改變數鑽石的方式是永遠都不會發現這個秘密的。後來，首飾匠把鑽石換成錢幣，送給了鎮上的窮人們。

　　你知道首匠師在哪個地方動了手腳嗎？

166. 分梨

● 難易度：★★　　完成時間：　　分　　解答：**210頁**

　　小東的學校組織去採摘園採摘雪梨，最後摘回了一大筐，但後來分梨的時候才發現很難把梨平均分給大家，老師乾脆結合分梨給大家出了個題目：

　　一筐梨，如果分成10個一袋，有一袋只有9個；如果分成9個一袋，有一袋只能有8個；分成8個一袋，結果又多了7個；分成7個一帶多出6個；分成6一袋多出5個；……無論如何分配，總是分不均。怎麼辦呢？大家想了很久，但都想不出來，後來老師只拿走了一個梨，結果就分均勻了。

　　但同學們還是想不明白，這批梨到底有多少個呢？為什麼拿走一個就分配均勻了呢？

167. 三個桶的交易

● 難易度：★　　完成時間：　　分　　解答：210頁

　　秋天到了，莊稼豐收了，農民們臉上掛滿了喜悅的笑容。農夫家的花生也豐收了。他把花生一半儲存起來，一半磨成了花生油，拿到市場上賣錢。

　　這天，天氣晴朗，不冷不熱，農夫用一個大桶裝了12千克油到市場上去賣。農夫心裡很高興，因為把油賣了他可以拿錢喝上兩杯酒，還可以給老婆買件新衣裳。

　　到了市場上，農夫擺好牌子：新磨花生油。就開始等待顧客上門了。這時，兩個家庭主婦分別只帶了5千克和9千克的兩個小桶來買油。他們一個胖，一個瘦，都是聞著農夫的花生油的香味特意過來買油的。農夫突然發現他沒有帶稱油的秤，但他還是賣給了兩個主婦6千克的油，而且胖的家庭主婦買了1千克，瘦的家庭主婦買了5千克。你知道農夫是怎麼給他們分的嗎？

168. 高明的盜墓者

● 難易度：★　　完成時間：　　分　　解答：211頁

　　盜墓者有著很高明的盜墓手段，他有25個手下，也都是百里挑一的盜墓高手。警察追蹤他們多年，但始終一無所獲。

　　有一天，有人報案說古墓中的埃及法老壁畫不見了。警長馬上帶人勘查了現場，根據做案手法，他們判斷出就是他們追蹤多年的那個盜墓者所盜。正當警察們研究抓捕盜墓者的方案時，盜墓者突然前來自首了。他稱他偷來的100塊法老壁畫被他的25個手下偷走了。這些人中最少的偷走1塊，最多的偷了9塊。而這25人各自偷了多少塊壁畫，他說他也不知道，但可以肯定的是，他們都偷走了單數塊壁畫，沒人偷走雙數塊的。他為警方提供了那25個人的名字，條件是不能判他的刑。警察答應了。但當天下午，警長就下令將自首的盜墓者抓獲。這是為什麼呢？

169. 分水

● 難易度：★★　　完成時間：　　分　　解答：211頁

　　在一個困難的年代，水成了最重要的資源。一天，一個老人拿出了一隻裝滿8斤水的水瓶，另外還有兩個瓶子，一個裝滿剛好是5斤，一個裝滿是3斤。爲了能在最關鍵的時候還有一點點水，老人用這兩個水瓶作爲量器，把8斤水平分爲兩個4斤，應該怎麼分呢？

170. 刑警的難題

● 難易度：★★　　完成時間：　　分　　解答：213頁

　　某市近一年來經常發生搶劫事件。刑警們即使抓住了犯罪分子，還會有新的犯罪分子冒出來。本市百姓苦不堪言。警察局長下命令盡快查清事件，給百姓一個交代。刑警們經調查發現，這是一個有組織有頭領的特大搶劫犯罪團伙。警察們抓住的不過是團伙中的小成員，根本不足以破壞整個犯罪團伙的行動。於是他們派出情報員徹底偵察此事。

　　經情報員縝密的偵察發現，他們有一個總頭目，七名小頭目，該組織活動很有秩序，形式很奇怪，不容易一網打盡。

他們的見面形式是這樣的：第一名頭目的助手隔一天去頭目
那裡一次，協助他處理事情；第二名小頭目隔兩天去一次，
第三名小頭目隔三天去一次，第四名小頭目隔四天去一次……
第七名小頭目要每隔七天才去一次。爲了避免打草驚蛇，並
且把搶劫團伙一網打盡，刑警決定等到7名頭目都碰面的那天
再行動。聰明的讀者，這7名頭目什麼時候才會一起碰面呢？

171. 守財奴的遺囑

● 難易度：★★　　完成時間：　　分　　解答：214頁

　　一個人生前很喜歡馬，所以他的錢幾乎全都用來養馬了。
他有好幾個兒子。可他的兒子都不務正業。他到臨死的時候
捨不得把這麼多匹馬分給兒子們。因爲他知道馬會被兒子們
賣了錢然後揮霍掉。爲此，他寫了一份難解的遺囑，解開了
這個遺囑，就把馬分給兒子們，要是沒有解開，馬就要被賣
成錢捐給福利院。他的遺囑是這樣寫的：我所有的馬，分給
長子1匹又餘數的 $\frac{1}{7}$，分給次子2匹又餘數的 $\frac{1}{7}$，分給第三個
兒子3匹又餘數的 $\frac{1}{7}$……以此類推，一直到不需要切割地分
完。那麼誰能算出這個人一共有多少匹馬，多少個兒子嗎？

172. 巧分蘋果

● 難易度：★★　　完成時間：　　分　　解答：215頁

　　藝藝搬新家了，爸爸媽媽把藝藝的房間裝修得又好看又舒服，藝藝好高興。搬新家的第一個週末，藝藝就邀請同學去她家參觀。

　　週末到了，同學來到藝藝家，發現她的新家果然裝修得很漂亮。大家都覺得很好。但藝藝的爸爸為難了，因為家裡一下來了11位同學，而家裡只有7個蘋果了，該怎樣招待藝藝的同學們呢？不分給誰也不好，應該每個人都有份。那就只好把蘋果切開了，可是又不好切成碎塊，藝藝爸爸希望每個蘋果最多切成4塊。應該怎麼分呢？想來想去，他終於想出好辦法了。他是怎麼分的呢？

173.

小蝸牛回家

● 難易度：★★　　完成時間：　　　分　　　解答：215頁

　　夜裡忽然下了一場大雨，蝸牛寶寶本來在樹葉上躺著舒舒服服的睡覺呢！沒想到狂風大雨把它從樹葉上打下來，摔在了泥地上。第二天早上醒來，蝸牛揉揉眼睛，觀察了半天，才明白原來自己已經從樹葉上摔到了地上。他探出腦袋使勁看，「我的家在哪呢？這是哪啊？」忽然，他看到經常玩耍的小花牆，原來他被摔在與家有一牆之隔的外面了。他現在想要回家必須要翻過這面20米高的小花牆。蝸牛寶寶每天白天能向上爬3米，但是晚上睡覺的時候會向下滑2米。

　　那麼這隻蝸牛寶寶從這一邊的牆腳出發，要過幾天才能翻過這面牆回到家呢？

174. 巧克力豆的問題

● 難易度：★　　完成時間：　　分　　解答：215頁

　　文文最愛吃巧克力豆了。她的媽媽開了一間食品廠，文文特別高興，常常跑到媽媽廠子去參觀巧克力豆的生產過程。

　　食品廠最近新生產了一批新口味的巧克力豆，每100粒巧克力豆裝在一個瓶子裡，6個瓶子為一箱。在推向市場之前，食品廠必須把這些巧克力豆送到食品質量監督局檢驗。一天，食品廠收到緊急通知：這一箱巧克力豆裡，有幾個瓶子裡的每一粒都超重1毫克。

　　如果每一瓶都取出一粒巧克力豆來稱量，那麼需要6次才能得出結果，能不能想出一個最好的辦法稱量把問題解決呢？文文很聰明，她告訴媽媽她在學校學過這種計算方法。於是媽媽讓文文解決這個問題。大家知道文文是怎麼解決的嗎？

175. 糖果之謎

● 難易度：★★　　完成時間：　　分　　解答：216頁

　　小熊貓最愛吃糖果了，它有一個大玻璃瓶，裡面裝了好多漂亮的糖果。白色的是奶油糖，紅色的是草莓糖，藍色的是藍莓糖，綠色的是薄荷糖，黃色的是玉米糖，黑色的是巧克力糖，棕色的是咖啡糖，紫色的是葡萄口味的糖。小熊貓捨不得放下大玻璃瓶，走哪都要拿著。每天晚上睡覺前，小熊貓都要刷牙，因為爺爺說愛吃糖的孩子都要刷牙，要不然會長牙蟲的。小熊貓是個很聽話的孩子。

　　一天，爺爺問它：「你的瓶子裡現在有多少糖啊？」小熊貓說有44顆。其中白色奶油糖2顆，紅色草莓糖3顆，綠色的薄荷糖4顆，藍色的藍莓糖5顆，黃色的玉米糖6顆，棕色的咖啡糖7顆，黑色的巧克力糖8顆，紫色的葡萄口味的糖9顆。爺爺說：「那爺爺問你，如果要求每次從中取出1顆糖，從而得到2顆相同顏色的糖，最多需要取幾次呢？」小熊貓想了半天也沒有想出來。你能猜到嗎？

176. 屬相與機率

● 難易度：★★★　　完成時間：　　分　　解答：216頁

　　中國有12屬相，這是在西方國家沒有的。十二屬相不僅代表著出生的年份，也跟中國的「十二天干」有關。「天干」是中國用來紀年、紀月、紀日的。分別為子、丑、寅、卯、辰、巳、午、未、申、酉、戌、亥。後來人們又把他們跟十二屬相的屬性相聯繫，用於記年，於是便有了子鼠、丑牛、寅虎、卯兔、辰龍、巳蛇、午馬、未羊、申猴、酉雞、戌狗、亥豬的說法。

　　假設每個人的出生在各屬相上的機率相等，那麼至少要在幾個人以上的群體中，其中有兩個人出生在同一個屬相上的機率，要高於每個人的屬相都不同的機率？你能算出來嗎？

177. 心算

● 難易度：★★　　完成時間：　　　分　　　解答：217頁

「數學家」小軍給露露出了一道心算題，要求只可以進行心算，不准使用筆、紙或計算器，而且要在3秒鐘內給出答案：

1000加上30，再加1000，再加10，再加1000，再加20，再加1000，最後再加40。

這些數相加總和是多少？

178. 洩密的式子

● 難易度：★　　完成時間：　　　分　　　解答：217頁

在神秘的魔術世界裡，有好多神奇而讓人猜不透的怪事。但有些江湖騙子卻打著魔術的幌子欺騙著人們。

小城裡來了個魔術師，他長的很有魔術師的派頭：戴著高高的魔術帽，手裡拿著魔術棒。小城的人們都聽說他有特異功能，於是爭先恐後地去看他表演。

第一批看表演的人們回來了，臉上充滿了敬佩的表情。他們說魔術師有一個魔力的式子，能猜到人的出生月日和年

齡，但願意上台幫忙做表演的都是年輕的男子，因為不管是年輕的女子還是年紀大的婦人，都不願意透露自己的年齡。沒有去看表演的人們更加好奇了。所有的人們都在議論這是個多麼神奇的魔術師。小城沸騰了，但只有一個人很安靜，他是小城裡最有學問的人，他熱衷於計算，喜歡研究新鮮的事物。他也觀看了魔術師的表演，但他不相信這是特異功能，於是回家之後他就一直在計算著那個神奇的式子。

這位魔術師的式子如下：

（出生月日）×10＋20×10＋165＋（你的年齡）＝？

把你的出生月日和年齡對號入座地填入上面這個式子（千萬不要給魔術師看到），然後將最後的數字告訴給魔術師，他就知道你的年齡是多少了。

後來，這個最有學問的人終於把式子研究出來了，他給小城的人們解開了那個讓大家迷惑的式子。

179. 兌果汁的學問

● 難易度：★★★　　完成時間：　　分　　解答：217頁

　　小路的媽媽在食品廠上班。一天，媽媽告訴小路說要請他去廠裡參觀，並請小路幫忙品嚐新口味的果汁。小路饒有興致地參觀了果汁的調配過程，還順便學會了一道數學題。這是怎麼回事呢？

　　原來，在果汁調配過程中，由於果汁稠度過高，必須用水稀釋才能飲用。工人叔叔為了給小路留個問題，所以事先不告訴他每個桶裡有多少水，多少果汁。小路只知道有一個大桶裡盛著純淨的礦泉水，另一個小桶裡盛著新榨的果汁，工人叔叔們把大桶裡的液體倒入小桶，使其中液體的體積翻了一番，然後又把小桶裡的液體倒進大桶，使大桶內的液體體積翻一番。最後，將大桶中的液體倒進小桶中，使小桶中液體的體積翻一番。此時發現每個桶裡盛有同量的液體，而在小桶中，水要比果汁多出1升。那麼現在，開始時有多少升水和果汁，而在結束時，每個桶裡又有多少升水和果汁？小路算了又算，怎麼也不明白。最後媽媽給他解答了這個問題。小路於是又學會了一道數學題。

180. 苗苗的小雞

● 難易度：★　　完成時間：　　分　　解答：218頁

　　苗苗特別喜歡小雞和小鴨子。過生日時，爺爺給苗苗買了兩隻小鴨子，苗苗喜歡的不得了，天天圍著小鴨子轉。但小鴨子不聽話，有一天苗苗沒有看住，小鴨子自己跑到大街上被別人偷走了。苗苗發現鴨子丟了，十分難過。奶奶哄苗苗說給她買兩隻小雞，苗苗高興地笑了。開始天天催奶奶上街去買小雞。

　　這天，奶奶真給苗苗買來兩隻小雞。兩隻小雞特別可愛，黃絨絨的毛，嘰嘰喳喳地叫著。苗苗把他們捧在手中親了又親。

　　苗苗這次吸取教訓，為了防止小雞亂跑，苗苗自己動手用8根木條圍成兩個互不相連接的正方形，把小雞放在裡面。誰知道，媽媽回家也給苗苗買回來一隻小雞，可是苗苗發現她弄得只有兩個格子，而且又找不到多餘的木條了。該想個什麼辦法用現有的木條圍成3個正方形呢？苗苗很困擾。還是哥哥聰明，哥哥幫苗苗用現有的木條就搭成能裝三隻小雞的格子。苗苗高興地直拍手。那麼，哥哥是怎樣做的呢？

181.

玩牌

● 難易度：★★　　完成時間：　　　分　　　解答：218頁

　　小李、小張、小王三個人都喜歡旅行，十一長假期間，三人商定好結伴去自助旅行。這天，他們參觀玩景點之後，覺得十分無聊，有人提議去打撲克牌。其他人欣然同意。

　　第一局，小李輸給了小張和小王，於是小張和小王他們每人的錢數都翻了一番。第二局，小李和小張一起贏了，這樣他們倆錢袋裡面的錢也都翻了倍。第三局，小李和小王又贏了，這樣他們倆錢袋裡的錢都翻了一倍。因此，這3位好朋友每人都贏了兩局而輸掉了一局，最後3個人手中的錢是一樣多的。細心的小李數了數他錢袋裡的錢發現他自己輸掉了100元。你能推算出來小李、小張、小王三人剛開始各有多少錢嗎？

182. 機智的驗關員

● 難易度：★　　完成時間：　　分　　解答：218頁

　　小明是一位從事多年海關工作的驗關員。他很細心，認真，多次在檢查貨物的時候發現想偷偷不繳關稅，或者攜帶違法物品的出關人員，所以他常常得到長官的讚揚。

　　一天，這位驗關員在照例檢查貨物時，發現面前的名叫湯姆的先生在物品重量一欄有塗改的痕跡。驗關員再次細心核對，發現這是一批型號重量都完全一樣的汽車零件，每個零件的重量都是100克。沒有理由出現問題後更改重量的必要。湯姆先生很狂妄地宣稱裡面確實有一箱零件是特種零件，但裝運的貨輪馬上就要出港了，而現在如果想檢驗的話至少要稱9次，才能發現那一箱特種零件。時間已經來不及了。聰明的驗關員小明卻說他不需要稱9次，他只需要稱一次就知道哪一箱是特種零件了，果然，小明只用了一點點時間，就找到了那箱特種零件。無奈之下湯姆先生只好乖乖地去補繳關稅。

　　你知道這個聰明的驗關員是怎麼稱一次就能找出特種零件的嗎？

183. 小雞小鴨玩遊戲

● 難易度：★　　完成時間：　　分　　解答：219頁

　　小雞和小鴨同一天出生，他們共同生活在一個小院裡，每天都形影不離。每天他們一起吃飯，一起睡覺，一起玩遊戲，誰也離不開誰。

　　而且他們最愛玩一種叫「搶30」的遊戲。遊戲規則很簡單：小雞和小鴨輪流報數，如果小雞從1開始，按順序報數，他可以只報1，也可以報1、2。那麼小鴨接著小雞報的數再報下去，但最多也只能報兩個數，而且不能一個數都不報。例如，小雞報的是1，小鴨可報2，也可報2、3；若小雞報了1、2，則小鴨可報3，也可報3、4。接下來仍由小雞接著報，如此輪流下去，誰先報到30誰勝。

　　小鴨很大度，每次都讓小雞先報，但每次都是小鴨勝。小雞覺得其中肯定有蹊蹺，於是堅持要小鴨先報，結果幾乎每次還是小鴨勝。

　　你知道聰明的小鴨為什麼總是得勝嗎？

184. 烏龜和蝗蟲賽跑

● 難易度：★★　　完成時間：　　分　　解答：219頁

　　上次烏龜接受兔子的挑戰賽跑輸了以後，就發誓再也不和兔子賽跑了。因為它明白它和兔子還是有一定距離的。第一次它贏了，是因為兔子的疏忽大意，第二次即使兔子讓著它，它也跑不過兔子。但烏龜很喜歡比賽，於是它準備換一個競爭對手。它想了半天，終於想到蝗蟲。

　　於是烏龜去找蝗蟲商量，蝗蟲也是一個喜歡賽跑的孩子，它覺得烏龜整天慢吞吞的，肯定跑不過自己。於是蝗蟲接受了挑戰。

　　烏龜和蝗蟲進行100米比賽。即兩個人同時出發，跑同樣的距離，看誰先到達終點。

　　結果很出乎蝗蟲意料，烏龜以超出蝗蟲3米取得了勝利，也就是說，烏龜到達終點時，蝗蟲才跑了97米。蝗蟲有點不服氣，極力要求再比賽一次。其實它不知道，烏龜自從跟兔子比賽之後，天天進行體育鍛鍊，速度早就不是慢吞吞的了。這一次烏龜很謙讓，它從起點線後退3米開始起跑。那麼，假設第二次比賽兩人的速度保持不變，誰贏了第二次比賽？

185. 他們能放假一年嗎

● 難易度：★★　　　完成時間：　　分　　解答：220頁

　　動物小學要搬新校舍了，同學們高興極了，天天期盼著那一天。每天上學的第一件事就是討論新學校是什麼樣子，他們巴不得早日搬到新的學校。

　　這一天終於到了，同學們在老師的帶領下來到新學校。新學校好漂亮啊，紅色的屋頂，蘑菇的形狀，大家好像走進了漂亮的蘑菇園。大家興奮極了。老師說搬到新教室之前先要進行大掃除。老師給大家安排好任務，有擦玻璃的，有掃地的，還有給澆花的。每個人都熱的受不了。

　　收拾完教室，該分配座位了。可是有一個班的同學卻嘰嘰喳喳地爭吵起來了，這是為什麼呢？原來，這個班裡有10位同學，都想按自己的意願分配座位。有的人說，按年輕大小就座；有的人說，按學習好壞就座；還有人要求按個子高矮就座。

　　老師走進教室對他們說：「孩子們，別再爭論了，我們任意就座好不好？」

　　這10個同學很不滿意地坐了下來，老師繼續說：「請小朋友記下現在座位的次序，明天來上課的時候，再按別的次序就座；後天再按新的次序就座，反正每次來時都按新的座

位順序，直到每個人把所有的位子都坐過爲止。好不好啊？
如果哪一天正好每個人都坐在現在所安排的位子上，我將給
你們放假一年。」同學們覺得老師說的話很有道理，就不再
爭著搶座位了，因爲總有一天能把所有的位子坐過來。可是，
聰明的你覺得可能嗎？

186. 兩難之選

● 難易度：★　　完成時間：　　分　　解答：220頁

　　一位部門主管有意跳槽，這時兩家公司都在向他招手。
兩家公司給他開出的待遇分別是：

　　甲公司：每半年工資50000元，每半年工資增加5000元。

　　乙公司：每年工資100000元，每年工資增加20000元。

　　如果單純考慮薪金待遇這一因素，這位部門主管應該選
擇哪一家公司比較好呢？

187. 螞蟻搬兵

● 難易度：★★　　完成時間：　　分　　解答：221頁

　　螞蟻王國裡面有著龐大的組織機構，它們很有秩序的生活在地下的某個洞穴裡。如果你哪天看見地面上有小小的一堆土，那裡面時不時的爬出幾隻螞蟻，那麼那肯定是一個螞蟻王國了。所有的螞蟻並不是共同生活在一起的，它們分成好多王國，每個王國都有一個蟻后，而且，每個王國的公民身上都有特定的氣味，它們靠這種氣味辨別是不是自己王國的人。它們是不容許外人進犯自己的王國的。每個王國裡都有工蟻，相當於我們人類的採購員，他們負責外出找食物，爲王國中的其他成員提供生活保證。

　　這天，一隻工蟻外出尋找食物，它發現了一個好地方，那裡有很多食物。於是它高興極了，立刻回洞招來10個夥伴。可是它們發現依然人手不夠。於是螞蟻們又各自去叫來10個同伴。搬來搬去，食物還是剩下很多。於是螞蟻們又回去，每隻螞蟻又叫來10個同伴。這些螞蟻共同努力，還是覺得搬不完，於是，每個螞蟻又叫來了10個同伴。這次，他們終於把食物搬完了。螞蟻們很高興，因爲這些食物夠他們螞蟻王國生活好長時間了！

　　你知道它們爲搬運這些食物一共叫來多少隻螞蟻嗎？

188. 分蘋果

● 難易度：★★　　完成時間：　　分　　解答：221頁

　　小熊貓、小鹿和小熊都住在快樂動物家園。這裡有好多小朋友，小熊貓、小鹿和小熊他們三個最要好。他們三個好朋友每天一起上學，一起放學，一起做功課。不僅如此，小熊貓和小鹿小熊的爸爸媽媽也是好鄰居。他們互相幫忙，互相照顧，一家做了好吃的，都要跟另外兩家一起分享，親密的跟一家人一樣。

　　他們生活在同一個樓道裡，生活的環境需要大家一起維護。於是小熊貓、小鹿和小熊三家的爸爸媽媽約定9天之中義務打掃3天樓梯。但是因為小熊貓家臨時有事，於是樓梯就由小鹿家和小熊家代為打掃。這樣，小熊家打掃了5天，小鹿家打掃了4天。小熊貓的爸爸媽媽回來了，並買回了9斤蘋果對小熊家和小鹿家表示感謝。那麼，根據勞動成果，這9斤蘋果該如何分配呢？

Answer

解答

1.

解 將末位數是5的兩位數的十位上的數字設為x，這個數就是10x＋5，那麼$(10x＋5)^2＝100x^2＋100x＋25＝100x \cdot (x＋1)＋25$，這正是露露巧算平方數的原理。

2.

解 獅子1小時吃$\frac{1}{2}$隻羊，熊1小時吃$\frac{1}{3}$隻，狼一小時吃$\frac{1}{6}$隻，那麼$\frac{1}{2}＋\frac{1}{3}＋\frac{1}{6}＝1$，所以正好1小時吃完這隻羊。

3.

解 可以先討論一個前提問題：若已知三塊鐵餅中有一塊鐵餅輕一點，可以用天平，將一塊鐵餅和另一塊鐵餅分別放到天平的托盤去稱，看天平的傾斜狀況可得知那塊是輕的鐵餅。

現在是有9個鐵餅時，那麼可把鐵餅分成三塊為一組，取其中二組放到天平上去稱，看看天平的傾斜可得知哪組有輕的鐵餅，再按上述方法稱一次，就可以找到輕的鐵餅了。

4.

解 做完上一題，應該對你的思維有所啟發。只是鐵餅太多了容易弄混，可以將鐵餅標上編號，這樣能更好地分析問題。再用天平，左右各放4塊鐵餅，比如：(1)(2)(3)(4)—(5)(6)(7)(8)(下面用數學符號「>，＝，<」來表示兩邊的輕重)

第一種情況：

(1)(2)(3)>(5)(7)(8)，說明(9)(10)(11)(12)(13)正常。再如下次序放鐵餅：(1)(2)(3)(5)(6)—(9)(10)(11)(12)(13)

會有三種可能：

(一)

(1)(2)(3)(5)(6)>(9)(11)(12)(13)

說明問題鐵餅比正常鐵餅重，且在(1)(2)(3)裡，再將(1)和(2)放到天平兩邊去稱，可知問題鐵餅所在；

(二)

(1)(2)(3)(5)(6)<(8)(10)(11)(12)(13)

說明問題鐵餅比正常鐵餅輕，且在(5)(6)裡，再將(5)和(6)放到天平兩邊去稱，可知問題鐵餅所在；

(三)

(1)(2)(3)(5)(6)＝(9)(11)(12)(13)

說明問題鐵餅在(4)(7)(8)裡，並注意到(7)(8)都比(4)輕。

可以將(7)和(8)放到天平上，可分別得知問題鐵餅是(4)(7)
或者(8)。那麼答案便可以稱出來了。

第二種情況：

(1)(2)(3)(4)＝(5)(6)(7)(8)

說明問題鐵餅在(9)(10)(11)(12)(13)裡，按如下稱鐵餅：

(9)(10)(11)—(1)(2)(3)

仍然是三種情況：

(一)

(9)(10)(11)＝(1)(2)(3)

可知(10)和(11)含問題鐵餅，把(1)和(10)稱一次可知答案；

(二)

(9)(10)>(1)(2)(3)

可知(9)(10)(11)有較重的問題鐵餅，再稱一次可知答案；

(三)

(9)(10)(11)<(1)(2)(3)

可知(9)(10)(11)有較輕問題鐵餅，再稱一次可知答案。

第三種情況：

若(1)(2)(3)(4)<(5)(6)(7)(8)，處理方式完全與(一)相似。

5.

> **解** 設人數為x，每人碰杯次數為x－1次，則根據訊息可得，
> $903 = \frac{1}{2}x(x-1)$ 解後 x＝43或－42，人數自然不能為負數，
> 所以可知酒會共有來賓43人。

6.

> **解** 設a、b、c、d為出生年的4個數，那麼出生年可以用1000a
> ＋100b＋10c＋d表示出來，這四個數字之和表示為a＋b
> ＋c＋d，所以用(1000a＋100b＋10c＋d)－(a＋b＋c＋d)
> 得999a＋99b＋9c＝9(111a＋11b＋c)，當然一定能被9整
> 除了。

7.

> **解** 設約翰的錢為x，珍的錢為y。
> 則 x＝2y
> x－60＝3(y－60)
> 通過解方程組可得 y＝120.x＝240
> 所以可以知道約翰帶了240元，珍帶了120元。

8.

解 大人33人，小孩66人。

9.

解 分別設鵝、鴨、雞的重量是x、y、z，那麼根據奶奶的話，小娟列出了這樣的方程組：

$x+y+z=16$

$x-y=z2$

$(y-z)2=x$

通過解方程組可知道鵝9斤、鴨5斤、雞2斤。

10.

解 水位會有所下降。因為鐵的密度比重遠大於水，當鐵球在小船裡面時，所排走的水的重量等於鐵球的重量，大約為鐵球體積的7.8倍。而鐵球放在水裡所能排走的水量等於鐵球的體積，所以鐵球放進水裡時，水面相應下降了。

11.

解 3人的條數分別為3、4、7。

12.

解 二班確實多種了6棵。雖然一班幫二班種了3棵,但自己的定額卻差6棵,相當於比定額少3棵。而二班是完成了定額後多種了3棵,也就是比定額多種了3棵,那麼比少於定額的一班多種了6棵。

其實這個問題假定一個定額就可以一目瞭然。假定定額是20棵,一班自己種了14棵加上先種的3棵是17棵;而二班是種了自己的17棵又加上6棵是23棵。於是23-17=6,即二班多種了6棵。

13.

解 先把箱子編一下號碼,從1號箱取1頂皮帽,2號箱取2頂,一直到10號箱取10頂,按順序把取出的皮帽放到天平上稱,如果發現重量少幾十克就是第幾號箱重量少了。比如少20克,便是2號箱有問題。

14.

解 每人都從自己的瓷器中挑選出一些精品，大徒弟選出1件，二徒弟選出2件，小徒弟選出3件。餘下的每7件組合一套按5元一套的價格成套賣出。大徒弟的7套賣35元，二徒弟的4套賣了20元，小徒弟只1套賣5元；精品按15元一件賣出，大徒弟得15元，二徒弟得30元，小徒弟得45元，價格還是一樣，而且每人都賣夠了50元。

15.

解 既然三人寶石的數量一樣，那麼最後每位公主都有8顆寶石，顯然這是大公主為自己留下的數目。大公主分寶石前是16顆寶石，而當時二公主和小公主手中應各有4顆寶石，由此推出二公主分出寶石前有8顆寶石，而小公主的4顆有兩顆是二公主分出的，另兩顆是她第一次分配所餘，最初小公主的數就知道了是4顆。二公主得到小公主的1顆成為8顆，二公主最初是7顆，大公主自然是13顆寶石。

這是三位公主三年前的年齡，再給每人加3歲，於是可以知道小公主7歲，二公主10歲，大公主16歲。

16.

解 國王有2519名士兵。

要想使隊伍排列整齊，人數必須是每排人數的整數倍，也就是說或是10的倍數或是9的倍數……如果士兵總數是10、9、8、7……2的公倍數，那無論怎樣排都是沒有問題的。10、9、……2的最小公倍數是2520。而國王的軍隊總人數不超過3000人，所以取2520這個最小公倍數正好合適。現在國王的兵數是2519也就是2520－1，自然是怎麼排都會缺少1人了。

17.

解 211棵。通過湯姆的算法和結果，我們可以得知這個數若減去1便可以被2、3、5、6和7整除，

因此總共有2×3×5×7＋1＝211棵樹。

18.

解 已知：頭＋尾＝身，設身為x，

可得方程$6+(\frac{6}{2}+\frac{x}{2})=x$，x＝18(兩)

再可求出尾重$\frac{6}{2}+\frac{18}{2}=12$(兩)

算出甲付：0.12元，乙付0.48元，丙付1.08元。

19.

解 A、B兩地之間雖然沒有飯館吃飯，小明卻可以將盒飯在半途上放下來：a)小明帶著4個盒飯來到50公里處，將盒飯放下，回到A地；b)小明又帶著4個盒飯來到50公里處，將盒飯放下，回到A地；…小明第n次帶著4個盒飯來到50公里處，將盒飯放下，再次回到A地，這時那裡已有4×n個盒飯了；如此繼續下去，小明終於可以在某個時候做到，將4個盒飯帶到離A城100公里處，將盒飯放下，回到前一站，在那裡吃飽飯，使得再回到100公里處時，小明不但吃飽飯，還可以帶上預先放在那裡的4個盒飯，這回小明可以走到B地了。

20.

解 國王的御用學者馬上進行計算。第64格裡有1×2×2×2×……×2粒米(63個2相乘)。10個2相乘等於1024，這個式子可以寫成：8×1024×1024↑5。如果把8192粒米算為1斤，又把1024當1000近似算，那麼格裡的米有多少斤呢？有1000000000000000斤米，即5000億噸。

學者把計算的結果告訴了國王，國王大吃一驚，他知道把自己所有的財富都用去買米，也買不夠第64格裡的米，所以最後國王只好紅著臉，對阿基米德講「我答應的事不能辦到了。」聰明的阿基米德用數學知識讓國王失了言。

21.

解 小寧的計算方式是：

(年齡×5＋6)×20＋月份－365＝x，

可變成：5×20×年齡＋6×20＋月份－365＝x，

即：100×年齡＋月份－245＝x

從這個式子就可以看出，若沒有245這一項，則頭兩項之和組成的3位或4位數，年齡在前兩位上，月份在後兩位上(或個位上)所以把答案加245就等於消除了245這一項，當然可以立即得到對方的年齡和月份了。

22.

解 將60名戰士分兩組，每組30人。安排甲組乘車，乙組步行與汽車同時出發，車行16分鐘甲組戰士下車步行，汽車回去接乙組送到終點。這樣全體人員都能準時到達。

23.

解 切柚子刀法按照下面圖形的三條直線切割就可以了

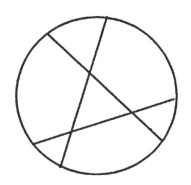

24.

解 如果你得的是12.5公里就錯了,因為來回是等距離,平均速度應該考慮時間因素。我們假定距離是30公里,那麼可以算出來回時間(30÷15)+(30÷10)=5,那麼平均速度60÷5=12(公里)。

25.

解 小寧覺得繩子只比赤道的周長長10米，而相對於那麼長的赤道，這只是微乎其微的一段長度，所以覺得這縫隙不足以讓一隻豬鑽過去。而露露卻告訴他，不僅一頭豬可以走過去，甚至你也可以走過去。具體的運算如下：

設地球的半徑為R，繩子與地球的間隙為h，

則有：$2\pi(R+h)-2\pi R=10$

通過運算可得$h=\dfrac{5}{\pi}\fallingdotseq 1.6$米

所以，這條繩子圍住地球後所產生的間隙約有1.6米高。

26.

解 如果有3個農民幫忙，他就可以走過這片草地

他們帶足4天的乾糧和水上路，農民甲在第1天後返回，留下兩天的給養交給另外2個農民。第2天後，每個農民還有3天的食物，他們每人交給紅軍戰士1天的食物，然後返回。這時，紅軍戰士在剩下的4天裡有4天的給養，可以單獨穿越大草地了。

27.

解 三個女兒分別為9歲、2歲、2歲；門牌號是36。具體的分
析過程如下：

設三個女兒的年齡分別為X、Y、Z，門牌號為M，那麼
根據張工程師的話則有：

x＋y＋z＝13＝xyz＝M

分析：X、Y、Z都是整數，總和為13的組合分別有：

(1)1＋1＋11＝13，乘起來等於11；

(2)1＋2＋10＝13，乘起來等於20；

(3)1＋3＋9＝13，乘起來等於27；

(4)1＋4＋8＝13，乘起來等於32；

(5)1＋5＋7＝13，乘起來等於35；

(6)1＋6＋6＝13，乘起來等於36；

(7)2＋2＋9＝13，乘起來等於36；

(8)2＋3＋8＝13，乘起來等於48；

(9)2＋4＋7＝13，乘起來等於56；

(10)2＋5＋6＝13，乘起來等於60；

(11)3＋3＋7＝13，乘起來等於63；

(12)3＋4＋6＝13，乘起來等於72；

(13)3＋5＋5＝13，乘起來等於75；

(14)4＋4＋5＝13，乘起來等於80。

小李在查看了門牌號後，本可以與上面列出的一組數掛上鉤，從而分析出張工程師的三個女兒的年齡來；但他卻說還缺個條件。

這說明門牌號是36，因為只有它同時對應(6)和(7)二種組合，是不確定的答案。但是當張工程師補充說：「我們家大女兒在學國畫。」之後，第六種組合便排除了，因為這裡有兩個6歲的女兒，不符合張工程師的話。

28.

解 一開始最少有25條魚。解題思路是倒過來計算的：

(1)假定最後剩下的兩份為2條即每份1條，則在丙醒來時共有4條魚，在乙醒來時有7條魚，而7條魚不能構成兩份，與題意不符合；

(2)假定最後剩下的兩份為4條即每份2條，則在丙醒來時共有7條魚，也與題意不符合；

(3)假定最後剩下的兩份為6條即每份3條，則在丙醒來時共有10條魚，在乙醒來時有16條魚，而甲分出的三份魚中，每份有8條魚。

29.

解 先拿的人能每次都獲勝。關鍵在於先拿的人每次拿走蠟燭時，要分別留下13或9或5根蠟燭才能保證自己總能獲勝。

30.

解 依舊是先拿者總能獲勝。關鍵在於先拿的人每次拿走蠟燭時，要分別留下21或16或11或6根蠟燭。

31.

解 農夫可以成為百萬富翁，但也可以不是，要看鄰居是怎麼理解的。因為金價是8萬元一斤，如果按公雞的重量來看，農民只能有「16萬」。但如果按雞的體積來算，公雞若是金子做的，那麼這金雞將有三十多斤(雞的比重約為 $\dfrac{2斤}{立方分米}$，金子的比重約為 $\dfrac{38斤}{立方分米}$)，農民就會成為百萬富翁。

32.

解 假定張濤的年齡為X，李偉的年齡為Y，張濤在李偉這個歲數的那一年，甲的年齡是 $X \downarrow 2$，乙的年齡是 $Y \downarrow 2$，那麼根據題目有：

$X + Y = 40$

$X_2 = Y$

$X_2 = 2Y_2$

$X - X_2 = Y - Y_2$

這個方程的解為：$X = 24$，$Y = 16$

所以我們可以知道張濤的年齡為24歲，李偉的年齡為16歲。

33.

解 其實兩個人都不對！

一共有8個肉包，於是三人每人吃到 $\frac{8}{3}$ 個肉包。老李實際上給出了 $\frac{1}{3}$ 個肉包，而老張給出了 $\frac{7}{3}$ 個肉包。按這個真正的貢獻比例，老李只應得到1塊錢，老張則應得到7塊錢。

34.

解 當然可以碰到了：當小明從學校往家騎的時候，他的爸爸同時從家出發，以他昨天的行動方式騎向學校。由於路線固定，小明和他的爸爸必定會在某處相遇。

35.

解 用純算術方法來分析：

本來兩人分開賣時的蛋價分別為1元2個和1元3個，也即兩人各賣一個雞蛋的收入之和為：

$$\frac{1}{2}+\frac{1}{3}=\frac{5}{6}\,元；$$

現在合起來賣，蛋價為2元5個，意味著現在平均每賣一個雞蛋將損失：

$$\frac{5}{6}\div 2-\frac{2}{5}=\frac{1}{60}\,元$$

問題就在這裡面，李奶奶實際上是將張奶奶的一部分雞蛋賤賣了。

一共損失了7元，這意味著兩人一共有：

$$7\div\frac{1}{60}=420\,個雞蛋$$

36.

解 小李是這樣計算的：

假設從5個攤子各買4元雞蛋，共100個，於是平均蛋價為 20元／100個＝2角／個。小李的同事小杜說這樣算不對，應該這樣算：

P＝Σ(pini)／Σni

其中P為蛋價，n為各攤的蛋數。這個方法是將5個攤子的總價值平均。

而領導說這不是市場意義的平均蛋價。因為你既不知道每個攤子的雞蛋數，也不允許這樣去計算平均蛋價。

領導說，正確的計算方式是：P＝Σ(Pi)／m

其中m為攤數。於是這個市場的平均單價為：

$$P＝(\frac{4}{16}＋\frac{4}{27}＋\frac{4}{14}＋\frac{4}{27}＋\frac{4}{16})／5＝0.22元$$

37.

解 比58985更大的兩個對稱的數字是59095和59195，這兩個數與58985的差分別是110和210。目前國內公路還不允許汽車時速達到210公里/小時，因此這段時間裡他的平均速度是110公里/小時。

38.

解 兩個人同時出發，小明騎車先到半途，然後下車走路，把車留在路邊；小東走到放車的地方，再騎車到學校。這樣就相當於花的時間是一半路騎車和一半路走路了。

39.

解 讓這位釣魚愛好者做一個邊長為1米(100公分)的正方體箱子，其對角線有1.73米長(173公分)，所以放一根1.7米(170公分)的釣魚桿不成問題。

40.

解 根據題意，我們可以分析得出：

(1)羊和騾子共需要90天，即一天吃掉 $\frac{1}{90}$ ；

(2)牛和羊共需要60天，即一天吃掉 $\frac{1}{60}$ ；

(3)牛和騾子共需要45天，即一天吃掉 $\frac{1}{45}$ ；

於是三者2天共吃掉：$\frac{1}{90}+\frac{1}{60}+\frac{1}{45}=18／360$

所以三者一天吃掉 $\frac{9}{360}$ ，所以可以得出三者一共需要 $\frac{360}{9}$ ＝40天。

41.

解 24＋8＋2＋1＝35塊糖，因為24塊糖的糖紙可以換8塊糖，用其中的6張糖紙又可以換2塊糖，加上手裡已有4張糖紙，再用其中3張換回1塊糖，加上手裡的1張，就能有2張糖紙。再向別人借1張糖紙，加上自己的2張糖紙，換回1塊糖。

42.

解 鵬鵬「夢遊」了總路程的三分之一。

43.

解 這兩種情況的時間是不相等的。假設兩地相距50公里，船速是每小時20公里，那麼在靜水中的往返時間：$50 \times 2 \div 20 = 5$(小時)。再假定流速是每小時5公里，那麼有流速的往返時間為：

$$[50 \div (20-5)] + [50 \div (20+5)] = 3.3 + 2 = 5.3(小時)$$

44.

解 7份的數量分別是1，2，4，8，16，32，64。

45.

解 一隻雞的腳加一隻兔的腳是6隻腳，因頭數相等，90÷6
＝15，所以可以得知籠中有15隻雞，15隻兔。

46.

解 他們早到了20分鐘，也就是說爸爸從碰頭點——車站——
——返回碰頭點花了二十分鐘，單程也就是十分鐘，因為
爸爸一般是17：30到達車站，那麼這一天他是17：20到
達碰頭地點的。而小東是從16：30開始走的，碰上他爸
爸時，小明一共走了50分鐘。

47.

解 首先應該清楚報紙對折的層數按以下規律遞增：1，2，
4，8，16，32，64，128……所以對折30次後層數是2的
30次方。如果按100層紙厚1公分計算，報紙對折30次的
厚度大約是107374米，它相當12座珠峰的高度！

48.

解 很明顯地這是個排列組合題。5個圈上的字母全部組合一遍，次數是24^5，即7962624次，即便操作再快，以每次3秒鐘計算，也需要830天。所以小王的想法不切實際。

49.

解 設念珠總數為m，3顆一數為x次，5顆一數為y次，7顆一數為z次。

那麼：$m＝3x＝5y＋3＝7z＋3$

$X＝\dfrac{5}{3y}＋1$

$Y＝\dfrac{5}{7y}$

能被3和7整除的最小數為21，所以推算出$y＝21$

由此可知$m＝5×21＋3＝108$(顆)。

50.

解 第64天過去以後，花圃將被覆蓋一半。

51.

解 經理又向小李重申了一遍商場的要求：機身要比機套貴 300塊美金，而若按照小李的賣法，$300-10=290$塊美 金，不符合商場的要求。因此，正確的價格應該是機身 賣305元，機套賣5元。

52.

解 奧林匹克競賽的題目一般都是有巧妙方法來解決的，並 且對解題時間的要求也特別高，短時間內就需要得到結 果，所以，顯然露露不能通過真的去除來試驗。有這樣 一個巧算的方法可以判斷：從這個數的個位開始，每兩 數斷成一組，如上數斷成10，42，68，73⋯⋯(如最後剩 一個數就以一個數為一組)把這些兩位數相加，$10+42+$ $68+73\cdots\cdots=495$。我們再用上面的方法處理495，得到 $95+4=99$，用11除這個數，如果除得開，這個大的數就 能被11除開。

53.

解 在大籃子裡面的小籃子裡面各放三個蘋果

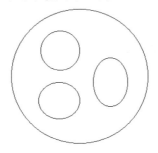

54.

解 假設原來車牌上的數字為ABCDE，倒看數是

PQRST.可列式需要注意的是倒個以後數字的順序，A倒

著看為T，B則為S，以此類推。

另外我們需要明確的是，在阿拉伯數字中只有0，1，6，

8，9這5個數倒看可以成為數字，其他的不可以，因此以

上假設的字母只能在這五個數字的範圍內。

先看E，E＋3＝T，在同範圍內，E、T兩數有可能為(0，

3)，(1，4)，(6，9)，(8，1)，(9，2)幾組數中的(6，9)，

(8，1)兩組。而這兩組確定是誰可參考A為T的倒看，顯

然T為9的話A＋7>10不合題意，所以推出E＝8，T＝1，

A＝1。

用同樣的思路也可推出D＝6，S＝0，最後推出每個字母，

得出這個車牌是10968。

55.

解 8個人。這題可以用代數解，設人數為x，一人一天的工作量是y。根據題意列出方程即可求得。這裡再介紹一種簡單的思路：大片地用全組人割半天再加上半組人半天的工作就完成了任務，那很清楚是半組人半天割了這片地的 $\frac{1}{3}$。而因為小片地是大片地的一半，第一天割了 $\frac{1}{3}$ 正好剩 $\frac{1}{6}$，是一個人做的量。所以用所有人全天做的量，也就是4個 $\frac{1}{3}$ 除以 $\frac{1}{6}$，就可以得到人數是8。

56.

解 郵差小謝用每小時10公里的車速返回，比用每小時15公里的速度返回要多用2小時。這2小時的路途長度為15×2＝30公里，用這段距離除以速度差30÷(15－10)＝6。也就是說，如果以每小時10公里的速度則全部時間需要6小時，(包括多出的2小時)，因此可知實際距離為10×6＝60公里。所以如果小謝想知道5個小時到達的速度，就用60÷5＝12，即每小時12公里的速度正合適。

57.

解 一次。從貼著混裝標籤的箱子裡任取一個，如果是鉛筆，則此箱子裝的是鉛筆，因為盒子標籤正好都貼錯了，那麼貼著橡皮標籤的盒子原來是混裝的，貼鉛筆標籤的盒子則裝的是橡皮。

58.

解 設x年後三個孫子的年齡之和與李大爺的年齡相等。

$70＋x＝(20＋x)＋(15＋x)＋(5＋x)$

$x＝15$。即15年後三個孫子的年齡與李大爺的年齡相等。

59.

解 是504。

60.

解 小娟沒能答上來，小軍幫她分析：這個數如果加1就能被2，3，4，5，6整除，我們先找出60，120，180……這些都能被整除的數，然後再從中找一個減去1能被7整除的最小的數，這個數是120，減去1為119，正符合條件。

61.

解 小寧也不停地感歎這道題很神奇,卻不知道其中的原因。小軍給他解釋說,一個3位數本身重複一次所變成的6位數的值是原3位數的1001倍,而關鍵在於7×11×13所得的結果正是1001。所以既都能除盡,連除後又得到原數。

62.

解 明明的組合是:16粒2盒,17粒4盒,共6盒100粒。

63.

解 小明的木板一頭搭在河邊,一頭搭在小東木板的一端,小東在岸上壓住木板的另一端,小明就可以踩著木板過河了,不過過河要小心啊。

64.

解 因為是小數點的錯,那麼帳上多出的錢數是實收的9倍。可以知道錯帳額=153+153/9=170,所以小錢找到170元的數據改成17元就行了。

65.

解 如果鵬鵬少錯一題能找回8分，所以他只得了52分。那麼假設他做對了x道題，做錯了y道題，那麼可得以下關係：

$x + y = 20$

$52 = 5x - 3y$

解後：$x = 14$，$y = 6$，所以鵬鵬對了14道題，錯了6道題。

66.

解 呵呵，是不是在認真的算啊，其實小東爸爸的煙是不會飛走的，還夾在小東爸爸的手裡呢。

67.

解 每個月都有28天。

68.

解 商店實際比原價賣賠了錢。如果原價為100%，漲價後是110%，降價是在這個漲過的價錢上降的，降價後的價格為110%×0.9＝99%。很顯然低於原價了。

69.

解 小軍說這與舊時的韓信點兵是相似的情況，韓信點兵時的口訣是這樣的：3人同行七十稀，五樹梅花二十一，七子團圓月正半，除百零五便得知。具體的算法如下：用70去乘以3的餘數1；用21去乘以5的餘數2，用15去乘以7的餘數4。然後把這三個乘積加起來，如果和大於105，就減掉105，如果還大於105，就再減，一直減到所餘的數小於105，這個數就是要求的數，用算式表示：$70×1+21×2+15×4＝172$，$172－105＝67$(個)，所以小軍算出了學校一共買了67個小足球。

70.

解 一樣多。因為他們都畫了5幅。

71.

解 由於5個人吃的餡餅一個比一個人少2個，所以先求中間人吃的個數：$45÷5＝9$，以此各加減2個，便可以知道5個人各吃了：13個、11個、9個、7個、5個。

72.

解 這其實是個最小公倍數的問題，11和13的最小公倍數是 11×13＝143。這是兩群鴨子的總量，所以， 143－44＝99，另一群至少有9隻。

73.

解 能換3個。先用6個廢電池換2個，等用完了和原來剩的一 個又能換一個新的。

74.

解 父子年齡的乘積是：$3^3×1000＋3^2×10＝27090$，分解一 下是：$43×7×5×3^2×2$，因為老大的年齡是兩個弟弟的 年齡之和，所以上面的乘積只能做出這樣的合併： 43×14×9×5。這樣父子4人的年齡就全有了，父親是43 歲，老大是14歲，老二是9歲，最小的孩子是5歲。

75.

解 速度提高了$\frac{1}{4}$。因為速度×時間＝路程，1000米是固定不變的，所以速度和時間是成反比例的量，時間比原來縮短了，速度自然是提高了。訓練後所用的時間應是原來時間的$(1-\frac{1}{5})=\frac{4}{5}$。那麼速度就是原來速度的$\frac{5}{4}$。所以提高的速度應是：$\frac{5}{4}-1=\frac{1}{4}$。

76.

解 不可能。因為從最起碼的第一隻筐裡放1個西瓜算起，要想數目不同只能是2，3、4推下去，而1＋2＋3＋4……＋15＝120。現在有100個西瓜，是不夠裝的。

77.

解 助理是應用了數的整除的知識，把6個月裡運來的飼料袋數的每個數字進行了簡單計算，看看他們各個數位上的數字之和是否是9的倍數，它們經過運算的結果依次是：9、9、18、9、18、9。從而判斷出這6個數都是9的倍數，正好分到9個飼養小組去，而沒有多餘的飼料了。這樣判斷比把6個數的和求出來再除以9就容易多了，也快多了。

78.

解 這個數是2002。

分析數的特徵,題目要求這個數是7、11、13的倍數。7、11、13這三個數都是質數,它們又兩兩互質,所以求得它們的最小公倍數是它們的乘積:7×11×13＝1001,找到了這個1001我們就可以肯定地說這個要找出來的數一定是4位數且是1001的倍數。這樣,就可以把14、22、35、55、56、65、84、88、104、132、154、156、182、286這些兩位數和三位數淘汰掉,剩下的4個4位數中只有2002是1001的倍數,2002便是符合題目要求的答案。

79.

解 3個同學4朵花。

80.

解 共有螞蟻36隻。如果我們把這群螞蟻看作為整體「1」，那麼加上與它們相同的螞蟻就是加上「1」。加上它們一半的螞蟻就是「$\frac{1}{2}$」，再加上四分之一的螞蟻群就是加上「$\frac{1}{4}$」，還有那隻對面的孤單的螞蟻共是100隻。除去那隻單獨的螞蟻就是99隻。

即99隻是與$1+1+\frac{1}{2}+\frac{1}{4}$相當的量，經過計算可以知道這群螞蟻有36隻。

$$(100-1)\div(1+1+\frac{1}{2}+\frac{1}{4})$$
$$=99\div\frac{23}{4}$$
$$=99\times\frac{4}{11}$$
$$=36(隻)$$

81.

解 它們在9點10分再同時發車一次。這個問題實際是求10和7的最小公倍數，因為10與7是互質數，所以它們的乘積$10\times7=70$就是它們的最小公倍數。即70分鐘後再同時發車，也就是9點10分再同時發車。

82.

解 還有3月2日這一天可以在一起活動。

83.

解 共有27個桔子。因為露露將桔子分為3份，每份4個，共
12個。由此得出小娟剩下的兩份桔子是12個。12個加上
小娟拿去的一份6個，共18個，就是小寧剩下的兩份桔
子，18個再加上小寧拿去的一份9個，即得出兩筐桔子數
目共有27個。

84.

解 3次。

85.

解 鵬鵬的手錶不準。手錶準不準不能與鬧鐘比，應與標準
時間相比較。

鬧鐘走1小時比標準時間慢30秒，也就是標準時間1小時，
鬧鐘走59分30秒(3570秒)。手錶比鬧鐘快30秒，手錶走1
時30秒(3630秒)鬧鐘走1小時。把手錶與鬧鐘都與標準時
間相比較。假設手錶走X秒相當於鬧鐘的3570秒，標準時
間為3600秒，可以算出標準時間1小時手錶走的秒數：

3630：3600＝X：3570

X＝3630×3570/3600

X＝3599.75

所以，標準時間1小時，手錶只走了3599.75秒，比標準
時間慢了0.25秒。所以得出結論，手錶不準。

從8點到12點共4個小時，手錶慢了0.25×4＝1(秒)。所以
12點整的時候，手錶指的時間是11點59分59秒。

86.

解 透過計算可以算出紀念幣原價一個是500元，一個是750
元，共1250元，他只賣1200元，賠了50元。

87.

解 這題有三組答案，都合題意。

1 豬5頭，山羊42隻，綿羊53隻

2 豬10頭，山羊24隻，綿羊66隻

8 豬15頭，山羊6隻，綿羊79隻

設豬x頭，山羊y頭，綿羊z頭。根據題意可以列出兩個方程：

$$x+y+z=100 \quad \cdots\cdots\cdots\cdots\cdots\cdots\cdots\cdots\cdots ①$$

$$312x+113y+\frac{1}{2}z=100 \quad \cdots\cdots\cdots\cdots\cdots ②$$

把方程乘以2得 $7x+8/3y+z=200 \quad \cdots\cdots\cdots\cdots ③$

把 3－1 消去z：

$$6x+5/3y=100$$

$$y=60-18/5x \cdots\cdots\cdots\cdots\cdots\cdots\cdots\cdots\cdots ④$$

因為牲畜的頭數不可能是分數，x－5一定是整數：

設 x－5＝t

x＝5＋t

將x代入④：y＝60－18t；

將x和y代回①

$$5t+60-18t+z=100$$

$$z=40+13t$$

因為y是正數所以y＝60－18t＞0；而t也是正整數，t只能

為1，2，3三個值，所以此題有三組答案：

當t＝1時{x＝5　　y＝42　　　z＝53}

當t＝2時{x＝10　y＝24　　　z＝66}

當t＝3時{x＝15　y＝6　　　　z＝79}

經過檢驗，三組解答都符合題意。

88.

解 有5只，排的「人」字形。

89.

解 姐姐33歲，弟弟22歲。解答這道題的要領是要抓住「差不變」。姐姐和弟弟的年齡之差總是不變的。我們用方程來解此題。

設姐姐今年的年齡x歲，弟弟的年齡y歲。姐弟倆的年齡差為(x－y)歲。根據題意，若干年前，姐姐的年齡是今年弟弟的年齡，即y歲，那麼若干年前，弟弟就應該是〔y－(x－y)〕，而姐姐當時的年齡是這個數的2倍，即y＝2〔y－(x－y)〕。把這個方程整理得到x＝$\frac{2}{5}$y，又根據今年姐弟倆的年齡加起來是55歲。

即x＋y＝55，解方程組：{ x＝3/2y→x＋y＝55 }

得到：{ x＝33→y＝22 }。

90.

解 遵照富翁的遺囑將 $\frac{4}{7}$ 的財產分給男孩，$\frac{2}{7}$ 的財產分給妻子，$\frac{1}{7}$ 的財產分給女孩。因為遺囑中說，如果生男孩，孩子得到遺產的 $\frac{2}{5}$，妻子得到 $\frac{1}{3}$，男孩的財產是妻子的2倍；如果生女孩，孩子得到遺產的 $\frac{1}{3}$，妻子得到 $\frac{2}{5}$，女孩的財產是妻子的一半。也就是說男孩和妻子所得遺產的比是2：1，妻子和女孩遺產的比也是2：1。那麼男孩、妻子、女孩遺產的分配比例是4：2：1。所以富翁的遺產應按這個比例進行分配：將遺產分成7份，男孩 $\frac{4}{7}$，女孩 $\frac{1}{7}$，妻子 $\frac{2}{7}$。

91.

解 和乘車用的時間一樣，他把等車的時間用來走路了。

92.

解 1分鐘後。這時A馬跑3圈，B馬跑完4圈，C馬跑完5圈，3匹馬正好再一次並排在起跑線上。

93.

解 是計時員甲按慢了秒錶。因為聲音在空氣中傳播百米遠約需0.2－0.3秒的時間，準確的計時應從發令槍冒出白煙的剎那間算起。實際上小王的100米成績應為12秒或11秒9，他應當取得第一名。

94.

解 王木匠從5根木料中先取出3根，將這3根木料從中間鋸開，分成了6段，每份1段，每份得到原木料的$\frac{1}{2}$。再將剩下的兩根木料各平均分成3段，每份1段，每份又得到了每根木料的$\frac{1}{3}$。

這樣每份共有木料：$\frac{1}{2}+\frac{1}{3}=\frac{5}{6}$，即相當於原每根木料的$\frac{5}{6}$，雖是兩段，但每段都最短不短於原長的三分之一，符合題的要求。

95.

解 12月生了27682574402隻老鼠。現在我們把一年裡12個月所生的老鼠算出來：

正月：14

2月：98

3月：6864月：4802

5月：336146月：235298

7月：16470868月：11529602

9月：870721410月：564950498

11月：395465348612月：27682574402

12個月是276億8257萬4402隻，這真是個天文數字。

那麼這題有沒有簡便的算法呢？可以用2連續乘以7的方法去計算。就是過了幾個月就在2後連續乘以幾個7。例如：4個月，就是$2 \times 7 \times 7 \times 7 \times 7 = 4802$。

96.

解 21頭牛12個星期可以把草吃完。

解答這類問題，要想到，牛不僅要吃掉牧場上原有的草，還要吃掉牧場上新長出的草。因此解答這類問題的關鍵是要知道牧場上原有的牧草量和每星期牧草的生長量。

解答時，我們先假定牧場上每星期草的生長量是一定的，而每頭牛每星期的吃草量是相同的。

設：每頭牛每星期的吃草量為1。

27頭牛6個星期的吃草量為27×6＝162。這既包括牧場上原有的草，也包括6個星期長出來的新草。

23頭牛9個星期的吃草量為23×9＝207，這既包括了牧場上原有的草量，也包括9個星期長出來的草。

因為牧場上原有的草量是一定的，所以上面兩式的差207－162＝45，正好是9個星期生長的草量與6個星期生長草量的差。這樣就可以求出每星期草的生長量是45÷(9－6)＝45÷3＝15。

牧場上原有的草量是162－15×6＝72。

或者通過207－15×9＝72也可以算得。前面已經假定每頭牛每星期的吃草量為1，而每星期新長的草量是15；15÷1＝15，因此新長出來的草就可以供給15頭牛吃。今要放21頭牛，還餘下21－15＝6(頭)，這6頭牛就要吃牧場上原來有的草，這牧場上原有的草量夠6頭牛吃幾個星期，就是21頭牛吃完牧場上草的時間：72÷6＝12(星期)。

97.

解 第1次裝40桶到對岸，只搬30桶上岸，留10桶載回；第2次從岸上再搬30桶，到對岸也搬30桶上岸，第3次就可以運完了

98.

解 一個圓的半徑是4公分，它的周長應該是$2πr＝2×3.14×4＝25.12$(公分)。

所以半圓的周長是$25.12÷2＝12.56$(公分)。

但是這個答案是不正確的，首先應該明白什麼叫周長。

平面圖形周圍長度的總和，是這個圖形的周長。

所以，半圓的周長應該是圓周長的一半，加上圓的直徑的和，這才是半圓這個平面圖形周圍長度的總和。

即：$12.56＋4×2＝20.56$(公分)

列成綜合算式為：

$2×3.14×4÷2＋4×2$

$＝12.56＋8$

$＝20.56$(公分)

所以，半圓的周長是20.56公分。

99.

解 如果這個小偷聰明又狡猾的話，可以先游到圓心，看準物主的位置，立刻從圓心向物主正對的對岸游。這樣他只游一個半徑長，物主要跑半個圓周長也就是半徑的3.14倍，而物主的速度是小偷的2.5倍，小偷能在物主跑到之前爬上岸跑掉。

100.

解 量出它的長、寬、高計算一下。

101.

解 聰明的露露一下就答對了，圓的面積最大，三角形面積最小。

102.

解 小軍總是先在桌子的中心放第一個棋子。如果是圓桌找圓心，如果是長方形或正方形找兩條對角線的交點，這都是圖形的對稱中心。以後小軍根據小寧放棋子的位置，來決定自己放棋子的正確位置，即在小寧棋子中心對稱的位置上放一個棋子。這樣一來，只要小寧有地方放棋子，小軍也就有地方放棋子，所以失敗的機會總輪不到小軍。取勝的首要條件是一定先放棋子。

103.

104.

105.

解

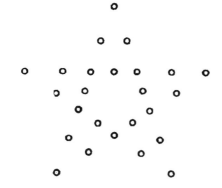

106.

解 第一次留下的是2n號，第二次留下的是2n號(n為1～50的
自然數)，如此重複6次，留下的是$2^6n＝64$號。

107.

解 第一個部落首領時間長，任期2568天；另一個是2530天。

108.

解 這道題的關鍵在於，算出時間就方便了。爸爸4分鐘追
上了鵬鵬，小狗跑了$150×4＝600$米。

109.

解 按下圖的擺放方法直到橫豎對齊就能算出寬了。

```
┌──────────┬──────────┬──────────┐
│          │          │          │
│  麻將長   │          │          │
│  3公分    │          │          │
│          │          │          │
├──────┬───┴──┬───────┼──────────┤
│      │      │       │          │
│      │      │       │          │
│      │      │       │          │
└──────┴──────┴───────┴──────────┘
```

110.

解 先算數量,每人分三桶半牛奶。

第一種分法

	滿	半	空
甲	2	3	2
乙	2	3	2
丙	3	1	3

第二種分法

	滿	半	空
甲	3	1	3
乙	3	1	3
丙	1	5	1

111.

 解

第一種分法　　　　第二種分法

	8斤	5斤	3斤
1	5	0	3
2	5	3	0
3	2	3	3
4	2	5	1
5	7	0	1
6	7	1	0
7	4	1	3
8	4	4	0

	8斤	5斤	3斤
第一步	3	5	0
第二步	3	2	3
第三步	6	2	0
第四步	6	0	2
第五步	1	5	2
第六步	1	4	3
第七步	4	4	0

112.

解 $18 \times 37 = 666$ ──── $27 \times 37 = 999$

根據上面的三個算式我們很快地算出：

$18 = 6 \times 3$ 即 $18 \times 37 = 37 \times 6 \times 3 = 222 \times 3 = 666$。

$27 = 9 \times 3$ 即 $27 \times 37 = 39 \times 9 \times 3 = 333 \times 3 = 999$。

凡用3的倍數乘以37，所得的答案就應該是：

111、222、333、444、555、666、777、888、999。

這就是37的奇妙之處。

113.

解 因為用這種方法算出來的得數，中間數字一定是9，而且首位與末位兩數的和也是9，所以只要知道首位或末位的其中一個數，得數很容易就算出來了。

讓我們再試一下：872這個3位數首尾兩數對調位置得：278。

再用872－278＝594。

如果告訴你首位是5你立即能答出得數是594。

114.

解 遇見13班從乙地開往甲地的班車，如圖

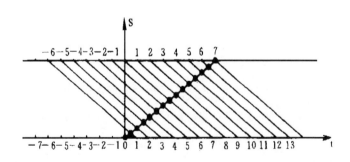

115.

解 我們把原式12345679(×5×9)改變一下乘的順序，先乘以9，即12345679×9＝111111111，再乘以5，即111111111×5＝555555555，這樣就變成一串5了。總之這串奇怪的數12345679就是111111111除以9所得的那個數。

111111111÷9＝12345679。

116.

解 其實小娟忽略了分數，在分數的世界裡這樣的一對數是很多的。

例如：

① $\dfrac{1}{2} \times \dfrac{1}{3} = \dfrac{1}{6}$

$\dfrac{1}{2} - \dfrac{1}{3} = \dfrac{1}{6}$

② $\dfrac{2}{5} \times \dfrac{2}{7} = \dfrac{4}{35}$

$\dfrac{2}{5} - \dfrac{2}{7} = 14 - \dfrac{10}{35} = \dfrac{4}{35}$

③ $\dfrac{2}{3} \times \dfrac{2}{5} = \dfrac{4}{15}$

$\dfrac{2}{3} - \dfrac{2}{5} = 10 - \dfrac{6}{15} = \dfrac{4}{15}$

④ $\dfrac{3}{4} \times \dfrac{3}{7} = \dfrac{9}{28}$

$\dfrac{3}{4} - \dfrac{3}{7} = 21 - \dfrac{12}{28} = \dfrac{9}{28}$

117.

解 是7不是9。小軍對了,因為按照小寧出題的敘述並沒有說要加括號運算,所以應該先算乘法再算加法。

118.

解 把鐘撥快兩小時。

119.

解 概率為1,即每一個隨機排列的數字都能被9整除。

因為任何一個數除以9所得的餘數正好等於組成這個數的所有數字相加再除以9的餘數,而1到8之和是36,除以9的餘數為0。所以無論怎麼排列,所得到的數字都能被9整除。

120.

解 只有唯一的一個答案：

分別是60、16、6、6、6、6。

要保證把100個桔子分裝在6個籃子裡，不多不少，100的個位是0，所以6個數的個位不能都是6，只能有5個6，即6×5＝30；又因為6個數的十位上數的數字和不能大於10，所以十位上最多有一個6；而個位照上面的分法已佔去30個桔子了，所以目前十位上的數字和不能大於7，也只能有一個6，就是60個桔子。這樣十位上還差1，把它補進去出現一個16，即：60、16、6、6、6、6。

121.

解 車站的鐘快5分鐘或家裡的掛鐘慢5分鐘。

122.

解 這樣的兩位數一共有10個。分別是50、51、52、53、54、55、56、57、58、59。為了方便看清，可以先把題意理解為算式：

□0□－□□＝450

$$\begin{array}{r} □\,0\,□ \\ -\,□\ \ □ \\ \hline 4\ 5\ 0 \end{array}$$

從算式中看到：個位數相減等於0，它可以有0～9共10個數字。

3位數的十位是0，要減去一個數得5必須向百位借1。退位後得(10－5＝5)。所以兩位數的十位一定是5。

3位數的百位退位後是4，因此必定是5。就得到原來兩位數的十位是5，個位可以是0～9十個數字。故符合題意的兩位數共有10個。

123.

解 由1abcde可以變成abcde1，說明這個數是個循環數。個位上乘以3能得1的只有7，所以e即代表7，多了一個已知數，這個數變成了abcd71。十位數上的d是什麼數乘以3加上進位的2才能得7呢？只有5。這樣依次類推便可以推出這個數是：142857斤。小寧的爺爺真是大豐收啊！

124.

解 這兩個分數的分子與分母都比較大，因此把它們轉化成分子或分母相同的分數比較困難，所以採用下面的方法進行比較：

(1)把這兩個分數先分別與1相比較，即找到它們與1的差：

$$1 - \frac{444441}{444445} = \frac{4}{444445}$$

$$1 - \frac{333331}{333337} = \frac{3}{333337}$$

(2)再根據分數的基本性質，將所得的分數化成分子相同的分數，方便我們進行比較。

$$\frac{4}{444445} = 4 \times \frac{3}{444445} \times 3 = \frac{12}{1333335}$$

$$\frac{3}{333337} = 3 \times \frac{4}{333337} \times 4 = \frac{12}{1333348}$$

因為：$\frac{12}{1333335} > \frac{12}{1333348}$

所以：$\frac{4}{444445} > \frac{3}{333337}$

回到原題即：$\frac{444441}{444445} < \frac{333334}{333337}$

125.

解

5	5	5
5	■	5
5	5	5

4	7	4
7	■	7
4	7	4

3	9	3
9	■	9
3	9	3

126.

解 為了分析方便，鵬鵬將三張牌定義一個正反面，於是三張牌的正／反面顏色分別為：白／白、白／黑和黑／黑。當隨意抽出一張，發現一面是白色的時候，黑／黑牌肯定已排除。另一方面，這顯示的白色可以是正面也可以是反面，即另外兩張牌的三個白面都有相同的機會。這意味著什麼？意味著每抽三次，當一面顯示白色時，另一面是黑色的機會只有一次，白色則有2次機會。也即另一面是白色的機率是 $\frac{2}{3}$。

127.

解

第一種切法

第二種切法

128.

解 表面上，年輕人去城東的機會與去城西的機會一樣高，實際上卻非如此。看看一般的汽車時刻表，假定去城東的時間為01分，11分，21分，31分，41分，51分；而去城西的時間為03分，13分，23分，33分，43分，53分(這種時刻表在生活中經常可見)，這個人到車站的時間是「隨機的」，因此他在X1分至X3分之間到達車站的機會遠比X3分到X1分的機會少，所以他去城東的次數當然要多得多了。

129.

解 露露能夠做到。

在第一個箱子裡放一個白球，第二個箱子裡放進其它所有球。這時你隨手從一個箱子裡摸一個球出來，這時選到一號箱子的機會是50%，且摸到黑球的機會是0；選到二號箱子的機會也是50%，且摸得黑球的機會是：

$$50\% \times \frac{50}{(49+50)} \doteqdot 0.2525$$

於是一次摸到白球的機會是$1-0.2525 \doteqdot 75\% > 70\%$。

130.

解 機率為零。因為不可能正好八個人給對，一人給錯。

131.

解 智者從自家拉來1匹馬，使馬群變成12匹，這樣員外要求的比例就容易分了，大兒子得一半為6匹，二兒子得$\frac{1}{4}$就是3匹，小兒子得$\frac{1}{6}$為2匹，加起來正好11匹，剩下的一匹智者又帶回家了。

132.

解 贏了的小伙子是乘船去的。可以設路程為S，船速為V。那麼時間t＝$\frac{S}{V}$。

騎馬人步行用的時間可算$\frac{1}{3}$S÷$\frac{2V}{5}$＝$\frac{5S}{6V}$＝$\frac{5}{6}$t，而騎馬用的時間為$\frac{2}{5}$S÷3V＝$\frac{2}{9}$t，騎馬人全部時間是：

$\frac{5}{6}$t＋$\frac{2}{9}$t＝11.18t，兩者所用時間相比較可知，騎馬人慢了一步。

133.

解 他有9個兒子，81頭牛。

設有x頭奶牛，第一個人得到 $1+\dfrac{(x-1)}{10}$ ，第二人得到 $2+$

$\dfrac{1}{10}(X-1-\dfrac{(x-1)}{10}-2)$

因為每人分得一樣多，得方程：

$1+\dfrac{(x-1)}{10}=2+\dfrac{1}{10}〔x-1-\dfrac{(x-1)}{10}-2〕$

解：$x=81$ ，人數為 $1+\dfrac{(81-1)}{10}=9$ 。

134.

解 根據三個兒子和妻子的分配比例計算，妻子8頭；長子4

頭；次子2頭；幼子1頭。所以，農夫留下15頭牛。

135.

解 有陰影的表示演節目的戰士。

文藝委員

136.

解 能。貓要跑60步就能追上老鼠。

137.

解 原來鴨梨是這樣分的：蕾蕾先把3個鴨梨各切成兩半，把這6個半塊分給好朋友每人1塊。另兩個鴨梨每個切成3等塊，每塊都是鴨梨的 $\frac{1}{3}$ ，一共是6等塊。這樣也分給每人一塊。於是，每個人都得到了一個半塊和一個 $\frac{1}{3}$ 塊，也就是說，6個人都平均分配到了鴨梨，而且每個鴨梨都沒有切成多於3塊。蕾蕾很高興，因為大家都吃到了鴨梨，而且大家都誇自己聰明。

138.

解 原來，聰明的高斯發現，從1到100，第一個數和最後一個數、第二個數和倒數第二個數相加，它們的和都是一樣的，即 $1 + 100 = 101$ ， $2 + 99 = 101$ ……$50 + 51 = 101$ ，一共有50對這樣的數，所以答案是 $50 \times 101 = 5050$ 。

139.

解 追不上。因為汽車開進懸崖後，營救人員還有20米沒跑。

140.

解 商店老闆損失了100元。

老闆與朋友換錢時，用100元假幣換了100元真幣，此過程中，老闆沒有損失，而朋友虧損了100元。

老闆與顧客在交易時：100＝75＋25元的貨物，其中100元為兌換後的真幣，所以這個過程中老闆沒有損失。

朋友發現兌換的為假幣後找老闆退回時，用自己手中的100元假幣換回了100元真幣，這個過程老闆虧損了100元。所以，整個過程中，商店老闆損失了100元。

141.

解 $\frac{1}{11}$。假設現在有12L的冰，這冰融化後，變成水，體積減少 $\frac{1}{12}$，也就是只剩下11L的水。當這11L的水再結成冰時，則又會變成12L的冰，所以，對於水而言，正好增加了 $\frac{1}{11}$。

142.

解 如圖傾斜45度角，就可以把一半的水倒掉。

留一半

143.

解 第一次9元錢賣雞時賺了1元，第二次11元錢賣掉時，又賺了1元。總共是2元。

144.

解 36分鐘。

對於老鐘來說，從3點到12點，實際需要的時間是9×64分鐘，如果目前是12點，則已經過了9×60分鐘，所以還需36分鐘。

145.

解 他賠了5元。假設古董商收購甲古盤時花了A元,收購乙
古盤時花了B元,那麼,A(1+20%)=60,B(1-20%)=
60,得A=50,B=75,A+B=125,而古董商是以120
元出售的,因此賠了5元。古董商明白了,是他算錯了。
於是他向老婆承認了錯誤。

146.

解 可以按題設的條件,先畫圖。在圖中心填上懂3種外語的
人數,再填懂兩種外語的人數,(注意要減去懂3種外語
的人數),最後填上只懂一種外語的人數(減掉懂3種外語
的人數,再減去懂包括本門兩種外語的人數),把圓圈內
的人數相加,就是全班人數40人(1+2+3+4+5+10+
15=40)。(只懂老撾語人數算法23-1-3-4=15人)

147.

解 爺爺把4個半杯的倒成2杯滿果汁,這樣,滿杯的有9個,
半杯的有3個,空杯子的有9個,3個人很容易就平分了。

148.

解 水面一點也不會升高，因為冰塊融化成水的體積正好是它排開水的體積，也就是說，冰放進去後佔了一定的體積，現在的水位已經是冰融化後的水位了。

149.

解 如圖

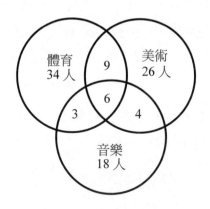

150.

解 喜愛數學的天天一會就得出了答案。
東北虎＝12，斑馬＝9，羚羊＝5，野豬＝7。

151.

解 紅紅想了一會就算出來了。男子17人，女子13人，小孩90人，一共剛好120人。你算出來了嗎？

152.

解 已知大塊是中、小塊之和，我們把3塊蛋糕疊起來對準圓心，從中間一刀切下，成了6塊。大的兩個半塊分給兩個人，半塊中的蛋糕加半塊小的蛋糕再分給另兩個人。

153.

解 從上面的數據可以知道，當二哥拿4顆糖果的時候，大哥拿3顆；當二哥得到6顆的時候，小弟弟可以拿7顆，那麼孩子們的分配比例應為9：12：14。9＋12＋14＝35，因此，也就是說把770顆糖果分成35份，大哥要35份當中的9份，二哥分得35份當中的12份，三哥分到35份中的14份。所以大哥得到了198顆，二哥分到264顆，小弟弟分到308顆。爺爺看見他們很聰明地分配完花生，又見他們如此謙讓，高興地哈哈大笑。

154.

解 一共有6個人喝酒。你算對了嗎？

155.

解 當然1分鐘了。

156.

解 (1)建國分兩次把米裝滿臉盆，再倒入7斤的桶裡；

(2)往3斤的臉盆裡倒滿米，再將臉盆裡的米倒1斤在7斤的桶裡，這樣臉盆中還有2斤米；

(3)將7斤米全部倒入10斤的袋子中；將臉盆中剩餘2斤米倒入7斤的桶裡；

(4)將袋子裡的米倒3斤在臉盆中，再把臉盆中的米倒入桶裡，這樣桶和袋子就各有5斤米了。

157.

解 不對。烏龜沒有考慮時間。比賽開始後，兔子用1秒就跑10米，而烏龜在這一秒鐘裡只跑了1米，那麼兔子只用 $\frac{10}{9}$ 秒就和烏龜相遇了。

158.

解 就4隻貓。

159.

解 18和81，29和92。數字王國有意思吧？

160.

解 他們要往返六次。

第一次，兩個孩子乘小船到對岸，然後由其中一個孩子把船划回三個人所在的地方(另一個孩子留在對岸)。

第二次，把船划過來的孩子留在岸上，一個人划小船到對岸登陸。在對岸上的孩子把船划回來。

第三次，兩個孩子乘船過河，然後其中的一個孩子把船划回來。

第四次，第五次，重複第二次和第三次。

第六次，第三個人過河。小孩把船划回來。於是所有人都順利達到對岸。

161.

解 吉米應該先放空槍。

他如果先射擊「槍神」，打中的話，「槍怪」就會在2槍之內把他打死；如果先射擊「槍怪」，射中的話，「槍神」會一槍就要了他的命。如果先射「槍怪」而未中，「槍神」就會先射「槍怪」，然後對付吉米。假如射中了「槍神」，「槍怪」贏吉米的機率是$\frac{6}{7}$，而吉米贏的機率是$\frac{1}{7}$。

假如先放空槍，吉米下一步要對付的就是其中一個人了。如果「槍怪」活著，吉米贏的機率是$\frac{3}{7}$。如果「槍怪」沒打中「槍神」，「槍神」就會一槍打中他，此時吉米的勝算是$\frac{1}{3}$。

吉米先放空槍，他的勝算會提高到約40%，而「槍神」、「槍怪」勝算是22%、38%。

162.

解 原來小白把時間進行了重複計算。舉一個很簡單的例子，在他周休二日的104天裡，他把用餐和睡覺的時間既計入了雙休日的時間，又分別計入了全年的用餐時間和睡眠時間。小白騙了媽媽，我們不應該欺騙家長，應該好好學習，把握每天的大好時光。

163.

解 還剩142頁。因為剪60頁的同時也帶著另一面的59頁，同樣95頁也帶著第96頁。一般的書正面是單號，背面是雙號。

164.

解 你想到的解決辦法是不是把23匹馬賣掉，換成現金後再分配？當然不能這樣。事實上，三個兄弟假定還有24匹馬。在這24匹馬中，長子得到$\frac{1}{2}$的12匹馬；次子得到$\frac{1}{3}$的8匹馬；三兒子得到$\frac{1}{8}$的3匹馬。事情十分蹊蹺，當兄弟們按照遺囑分完後，三人分到的馬加起來正好是23匹。所以如果拘泥於「遺產全部瓜分」的思維方式，那麼這道題就解不出來了。在這個過程中，三個兄弟也學會了思考，各自走向自己的創業道路。

165.

解 首匠師只要在項鏈的水平一排的兩端各偷走一顆鑽石，再把最底下的一顆鑽石移到頂上，就可以蒙騙住愚昧的貴婦人了。由此可見，做人一定要心地善良，才不會被人戲弄。

166.

解 假設這些梨有x個，直接求x不太容易，但是，如果把x加
上一個1，用x＋1去除10、9、8、……3、2這些數，會怎
麼樣呢？啊！x＋1正好能被10、9、8、…、3、2這些數
整除，沒有餘數。於是，問題就清楚了，一個數能被10、
9、8……3、2整除，這個數不就是它們的最小公倍數嗎！
10、9、8……3、2的最小公倍數是：
$5×8×7×9＝2520$。既然x＋1＝2520，於是x＝2519，所
以這些梨共有2519個，或者是2520的某個倍數，如5040、
7560等等，那樣的話，雪梨共有5039或7559個了。

167.

解 農夫先從大桶中倒出5千克油到9千克的桶裡，再從大桶
裡倒出5千克油到5千克的桶裡，然後把5千克桶裡的油將
9千克的桶灌滿。現在，大桶裡有2千克油，9千克的桶已
裝滿，5千克的桶裡有1千克油。
再將9千克桶裡的油全部倒回大桶裡，大桶裡有了11千克
油。把5千克桶裡的1千克油倒進9千克桶裡，再從大桶裡
倒出5千克油，現在大桶裡有6千克油，而另外6千克油也
被換成了1千克和5千克兩份。原來農夫不僅能幹，而且
很聰明啊。

168.

解 這個案子涉及到一個數學常識，大家都知道，單數和單
數相加得出的和一定是雙數。而根據盜墓者的描述，假
如100這個數可以分成25個單數的話，那麼就是說數個單
數的和等於100，即等於雙數了，而這顯然是不可能的。
事實上，25個人如果偷的都是單數的話，那麼這裡面就
有24個單數，即12對單數，另外還有一個單數。每一對
單數的和是雙數—12對單數相加，它的和也是雙數，再
中上一個單數得出的和不可能是雙數，因此，100塊壁畫
分給25個人，每個人都分到單數是不可能的。自首的盜
墓者這樣做是想嫁禍給他的手下，好讓自己私吞贓物。

169.

解 你可以先試著分一下，看看與正確的答案是不是相符。
分水的步驟是這樣的：
(1)先從水瓶中倒出3斤水裝滿小瓶；
(2)然後把小瓶裡的3斤水再倒入大瓶；
(3)再次從水瓶中倒3斤水裝滿小瓶；
(4)再把小瓶裡的水倒滿大瓶。由於大瓶只能裝5斤水，所
以這時小瓶中剩下1斤水。

(5)把大瓶裡的5斤水倒還到水瓶裡，這時水瓶裡一共有7
　　斤水；

(6)把小瓶裡的1斤水倒入大瓶；

(7)第三次從水瓶中倒3斤水裝滿小瓶，這時水瓶裡就剩下
　　4斤水了；

(8)把小瓶裡的3斤水倒入大瓶，加上大瓶中原有的1斤水，
　　剛好也是4斤水。

於是經過上面八個步驟，8斤水就平分了。不知道你的答
案是不是也是這樣的？如果你沒有答出來，那麼看了上
面的答案，你再試試下面這道題：

有一個裝滿10斤油的油壇，另外有兩個瓶子，一個裝滿
剛好是3斤，另一個裝滿是7斤。請問使用這兩個瓶子作
為量器，能把油壇中的10斤油平分為兩個5斤嗎？

這個問題的答案與上面的解答很相似，你仿照上題的解
答過程，很容易就能得到正確答案。也許，你會認為這
樣的分法是偶然的巧合，其實不然，這其中包含了數學
原理。

兩個瓶所盛水的斤數是5和3，是兩個互質的數，任意兩
個互質數有這樣的性質：經過多次的加法、減法運算以
後，能得到結果1，如果重複若干次，就可以得到任意正
整數。

例如3＋3－5＝1，而4(3＋3－5)＝3×8－5×4＝4，這正

是我們要的數字。也就是說,經過幾次來回倒水,我們必然可以得到一斤水,那麼從理論上看,重複4次上述操作就可以得到所求的4斤水了。而實際上,我們並不需要重複4次,因為有一個3斤的瓶,而3＋1＝4,所以我們很容易就把8斤水平分了。

170.

解 先從第一個小頭目開始去的那個晚上計算。如果7個小頭目能同時碰面,他們之間間隔的天數一定能夠被2、3、4、5、6、7整除,那麼我們可以很方便地得出這個數字是420。

因此,在他們開始會面的第421天,7人將同時出現。而由於他們已經在本市活動了一年,所以離這一天的到來已經不會太遠了。

171.

解 從末尾開始，最小兒子得到的馬的數目，應等於兒子的人數。馬餘數的 $\frac{1}{7}$ 對他來說是沒有份的，因為既然不需要切割，在他之前已經沒有剩餘的馬了。

接著，第二小的兒子得到的馬，要比兒子人數少1，並加上馬餘數的 $\frac{1}{7}$。這就是說，最小兒子得到的是這個餘數的 $\frac{6}{7}$。從而可知，最小兒子所得馬數應能被6除盡。

假設最小兒子得到了6匹馬，那就是說，他是第六個兒子，那人一共有6個兒子。第五個兒子應得5匹馬加7匹馬的 $\frac{1}{7}$，即應得6匹馬。

現在，第五、第六兩個兒子共得 $6+6=12$ 匹馬，那麼第四個兒子分得4匹馬後，馬的餘數是 $\frac{12}{(\frac{6}{7})}=14$，第四個兒子得 $4+\frac{14}{7}=6$ 匹馬。

現在計算第三個兒子分得馬後馬的餘數：$6+6+6$ 即18匹，是這個餘數的 $\frac{6}{7}$，因此，全餘數應是 $\frac{18}{(\frac{6}{7})}=21$。第三個兒子應得 $3+(\frac{21}{7})=6$ 匹馬。

用同樣方法可知，長子、次子各得6匹馬。我們的假設得到了證實，答案是共有6個兒子，每人分得6匹馬，馬共有36匹。有沒有別的答案呢？假設兒子數不是6，而是6的倍數12。但是，這個假設行不通。6的下一個倍數18也行不通，再往下就不必費腦筋了。

172.

解 把3個蘋果各切成4份，把這12個半塊分給藝藝和同學們每人1塊。另4個蘋果每個切成3等份，這12個$\frac{1}{3}$也分給每人1塊。於是，每個孩子都得到了一個半塊和一個$\frac{1}{3}$塊，也就是說，12個孩子都平均分配到了蘋果。

173.

解 需要18天。蝸牛寶寶實際上每天可以向上爬1米，從表面上看，爬20米的牆似乎需要20天。但是其實只需18天就可以到家了。蝸牛寶寶每天能向上前進1米，17天能上升17米，到第18天它再爬3米就到達20米高的牆頭，不會再向下滑了。然後他可以「縱身一躍」，就可以回到另一邊的家了。

174.

解 文文從6個瓶子裡分別取出11、17、20、22、23和24粒巧克力豆來，然後放在一起稱一次就可以知道問題出在哪幾瓶裡。比如：稱量之後超重53毫克，而這6個數字能構成53的組合只有一種，即：11＋20＋22。因此，問題就出在第1瓶、第3瓶和第4瓶。

175.

解 這個玻璃瓶裡裝有8種顏色的糖，如果真的運氣很差的
話，最壞的可能性也是前8次摸到的都是不同顏色的糖，
這樣第九次就可以摸出任何顏色的糖，都可以與已摸出
的糖構成「同色的兩顆糖」。所以最多只需要取9次。你
猜對了嗎？

176.

解 我們可以用假設的方法計算。屬相一共有12個，假設答
案是2個人時，擁有不同屬相的機率是12/12×11/112＝92
％。而3個人擁有不同屬相的機率是12/12×11/12×10/12
＝76％。以此類推，當人群中有5個人時，擁有不同屬相
的機率是38％，降到了50％以下。5個人擁有不同屬相的
機率是38％，那麼其中最少有2個人是相同屬相的機率就
是62％。所以答案是至少在5個人以上的群體中，其中有
兩個人出生在同一個屬相上的機率，要高於每個人的屬
相都不同的機率。你算對了嗎？

177.

解 露露不假思索地說：「5000。這也太簡單了！」但是小
軍卻搖著頭說，正確答案是4100。

其實這道題特別容易受心理影響。得到5000這個答案的
人都是受到了題目中最大的數字—1000的影響，將原來
總和為100的四個兩位數的和也誤認為是1000。

其實這道題揭示了人的兩種思維慣性：喜歡大的數字，
也喜歡整齊的數字。所以才會犯這樣的錯誤。

178.

解 這是一個通用的式子。把最後的數字減掉365，百位數與
千位數就是你的出生月日，剩下的十位與個位數就是你
的年齡。

179.

解 開始時，桶裡有5又$\frac{1}{2}$升水，小桶裡有2又$\frac{1}{2}$升果汁。在
他倒來倒去的過程結束時，大桶中有3升水和1升果汁，
而在小桶中有2又$\frac{1}{2}$升水和1又$\frac{1}{2}$升果汁。

180.

解 哥哥是把其中的4根木條都截成原來的木條長度的一半，然後放在平面上拼起來。這樣，能裝小雞的格子就搭成了。你想到了嗎？

181.

解 為了方便計算，把小李、小張、小王設成甲、乙、丙，經過計算，我們不難發現剛開始小李有260元，小張有80元，小王有140元。

182.

解 小明把每個箱子編上號，從第一個箱子中取出一個零件，從第二個箱子中取出兩個，從第三個箱子中取出三個⋯⋯以此類推，從第十個箱子中取出十個，加在一起一共是55個零件。

把這些零件稱一稱，它們的標準重量應該是5500克。如果是第一個箱子的零件超重，結果就應該是5510克；如果是第二個箱子，結果就應該是5520克⋯⋯以此類推，就可以發現是哪個箱子超重了。

183.

解 小鴨的策略其實很簡單：他總是報到3的倍數為止。如果小雞先報，根據遊戲規則，他或報1，或報1、2。若小雞報1，那麼小鴨就報2、3；若小雞報1、2，小鴨就報3。接下來，小雞從4開始報，而小鴨視小雞的情況，總是報到6為止。依此類推，小鴨總能使自己報到3的倍數為止。由於30是3的倍數，所以小鴨總能報到30。小鴨子很聰明吧。你能做到嗎？

184.

解 也許你可能會認為第二場比賽的結果是平局，其實這個答案是不對的。由第一場比賽我們可以知道，烏龜跑100米所需的時間和蝗蟲跑97米所需的時間是一樣的。所以，在第二場比賽中，開始烏龜會比蝗蟲落後，也就是說當蝗蟲跑過97米的時候，烏龜一共跑了100米。那麼在剩下的相同的3米距離中，由於烏龜的速度快，所以，當然還是它先到達終點。

185.

解 這件事實際上是辦不到的。因為安排座位的數字太大了。它需要$10×9×8×7×6×5×4×3×2×1＝3628800$天，這個數字的天數相當於10000年。所以，小動物們是不會全都把位子坐一遍的。那麼，老師也不會給同學們放假一年了。

186.

解 甲公司較好。表面上看，兩家公司的年薪都是10萬元，甲公司每年加薪1萬元，乙公司每年加薪2萬元。似乎是乙公司比較好。可這並不是合適的答案。

深入地分析一下兩個公司每年的收入，就可以一清二楚了。

第一年：

甲公司：50000元$＋55000$元$＝105000$元

乙公司：100000元

第二年：

甲公司：60000元$＋65000$元$＝125000$元

乙公司：$100000＋20000＝120000$元

第三年：

甲公司：70000元$＋75000$元$＝145000$元

乙公司：$120000＋20000＝140000$元

依此類推，去甲公司每年都可以多收入5000元。原因就是，甲公司的薪水雖然「起點低、步子小」，但是加薪的次數多，所以才會走到乙公司前面。

187.

解 一共有14641隻螞蟻。他們一共搬了四次兵。

第一次搬兵：$1 + 10 = 11$(隻)

第二次搬兵：$11 + 11 \times 10 = 11 \times 11 = 121$(隻)

第三次搬兵：$121 + 121 \times 10 = 1331$(隻)

第四次搬兵：$1331 + 1331 \times 10 = 14641$(隻)

因此，螞蟻的總數是14641隻。

188.

解 小熊貓和小熊小鹿認真地算了半天，終於知道該怎麼分配了。因為小熊家幫忙打掃了小熊貓家該打掃的3天當中的2天，而小鹿家幫忙打掃了小熊貓家該打掃的3天當中的1天，所以小熊家應該得到蘋果的 $\frac{2}{5}$，而小鹿家應該得到蘋果的 $\frac{1}{3}$，所以，小熊家得到了6斤蘋果，小鹿家得到了3斤蘋果。你能算出來嗎？

讀品文化 Spirit Surprise 讀者回函卡

謝謝您購買這本書。
為加強對讀者的服務，請您詳細填寫本卡，寄回**讀品文化**，並將務必留下您的E-mail帳號，我們會主動將最近「好康」的促銷活動告訴您，保證值回票價。

書　　　名：讓孩子越玩越聰明的數學遊戲
購買書店：＿＿＿＿＿市／縣＿＿＿＿＿＿書店
姓　　　名：＿＿＿＿＿＿＿＿＿＿＿＿
身分證字號：＿＿＿＿＿＿
電　　　話：(私) ＿＿＿＿＿ (公) ＿＿＿＿＿ (傳真) ＿＿＿＿＿
E-mail：＿＿＿＿＿＿＿＿＿＿＿＿＿
地　　　址：□□□＿＿＿＿＿＿＿＿＿＿＿＿＿＿
年　　　齡：□ 20歲以下　□ 21歲～30歲　□ 31歲～40歲
　　　　　　□ 41歲～50歲　□ 51歲以上
性　　　別：□ 男　□ 女　　婚姻：□ 已婚　□ 單身
生　　　日：＿＿＿＿年＿＿＿月＿＿日
職　　　業：□ 學生　　　□ 大眾傳播　□ 自由業　　□ 資訊業
　　　　　　□ 金融業　　□ 銷售業　　□ 服務業　　□ 教
　　　　　　□ 軍警　　　□ 製造業　　□ 公　　　　□ 其他
教育程度：□ 高中以下（含高中）　□ 大專　　□ 研究所以上
職 位 別：□ 負責人　□ 高階主管　□ 中級主管
　　　　　　□ 一般職員　□ 專業人員
職 務 別：□ 管理　　　□ 行銷　　　□ 創意　　□ 人事、行政
　　　　　　□ 財務、法務　　　　□ 生產　　□ 工程

您從何得知本書消息？
　　　　　　□ 逛書店　　□ 報紙廣告　□ 親友介紹
　　　　　　□ 出版書訊　□ 廣告信函　□ 廣播節目
　　　　　　□ 電視節目　□ 銷售人員推薦
　　　　　　□ 其他

您通常以何種方式購書？
　　　　　　□ 逛書店　　□ 劃撥郵購　□ 電話訂購　□ 傳真訂購
　　　　　　□ 團體訂購　□ 信用卡　　□ 其他

看完本書後，您喜歡本書的理由？
　　　　　　□ 內容符合期待　□ 文筆流暢　□ 具實用性　□ 插圖
　　　　　　□ 版面、字體安排適當　　　□ 內容充實
　　　　　　□ 其他

看完本書後，您不喜歡本書的理由？
　　　　　　□ 內容不符合期待　□ 文筆欠佳　□ 內容平平
　　　　　　□ 版面、圖片、字體不適合閱讀　□ 觀念保守
　　　　　　□ 其他＿＿＿＿＿＿＿＿＿＿＿＿

您的建議
＿＿＿＿＿＿＿＿＿＿＿＿＿＿＿＿＿＿＿＿＿＿
＿＿＿＿＿＿＿＿＿＿＿＿＿＿＿＿＿＿＿＿＿＿

請用膠帶黏貼

廣 告 回 信

基隆郵局登記證

基隆廣字第 55 號

2 2 1 0 3

台北縣汐止市大同路三段 194 號 9 樓之 1

讀品文化事業有限公司

編輯部　收

請沿此虛線對折免貼郵票，以膠帶黏貼後寄回，謝謝！

為你開啟知識之殿堂